呼吸巴黎

RESP*Par*is

典藏古美術讓法國成為日常

魏聰洲 ╳ 蔡潔妮

SOMMAIRE

法蘭西的迴喚

陳愷璜（跨領域觀念藝術家、國立臺北藝術大學校長兼藝術跨域研究所教授）

RESPIRE R i s

印象裡 1980 年代中期的巴黎，還有著異常濃重的「法蘭西氣息」，如果這個氣息指的是生活氛圍裡一切布爾喬亞式的細節，都引領了過往特定時代裡的風華，那麼這種色彩的確穿越了兩次世界大戰的直接洗禮。或者就是在試著對代表那個年代裡，大量被留置下來的生活遺緒一點獨特氣味的回顧吧！的確，直到那個時候，「裝飾風藝術」（Art déco）儉樸的日常用具，依然時常帶給使用者一種純粹、輕鬆、乾淨的幸福感；並且是伴隨著後續世代的實際批判與抵抗的。

年輕時我第一次出國的目的地，就代表了某種世界之最的歐洲都市：巴黎。對於一個完全沒有出國及異域經驗的年輕生命而言，我能懷抱的大概就只有與當代思潮糾纏中藝術發展階序的展開與部署；而錯綜的歷史層理讓它的質地早就密布於巴黎的繁華憂鬱、深沉思辨的褶皺之中。它就在那裡，卻必須靠著每個生命個體自己理出所有的找尋（recherche）頭緒，找出「可能有光」的地方！一個人，設若即將在特定的城市裡生活一段時間，並且基本上是個已經全面陷溺在一股「裝飾風藝術」形制影響之中的都會，那麼每日視野所及之處盡是被如此的語境所籠罩，它似乎已經內化成了連續性的空間流動，儘管過程裡她揮別了二十世紀初期瀰漫

在空氣裡的汙穢飄蕩微粒，靜悄悄地拐進了每一條巷弄裡沉澱蘊蓄著下一道創新的可能機會；所有這些持存都成了巴黎的日常，它已經不是以總體的數量來進行言說，而是成為一種無法替代、不會褪色的獨特都市氣度。

1
成立當天通過的〈臺灣文化協會章程〉，於第二條中再次重申「本會以助長臺灣文化之發達為目的」。「臺灣文化協會」自成立至 1927 年分裂為止，主要展開之活動計有八項，包括如「會報發刊」、「設置讀報社」、「講習會」、「夏季學校」、「文化講演會」等，皆與文化啟蒙相關。

> 我當然知道真正開始快速生成根本性改變的也正是我在巴黎的那個年代：有著馮斯瓦・密特朗總統（François Mitterrand）之前法蘭西第三共和國以來的曲折、氣餒，與之後法蘭西第五共和國堅毅、昂揚的所有變動！但是，千禧年後的巴黎真的開始逐步正快速改變她某一部分的往日風華……？

自從巴黎步上了引領二十世紀初的世界舞台之後，思想上可從來都不會是過於平靜的都市。「裝飾風藝術」的風潮正是由她而起！跨越了大西洋，由 1920 到 1930 年「裝飾風藝術」可說發展成二十世紀第一個真正國際化的藝術風格，在兩次世界大戰期間，任何形式的美術與工藝都具備了這種時代的雜多敏感度；各種金屬與玻璃材質也開始蔓延在抽象形式的系列時代生活裡，不只巴黎，倫敦、紐約等世界各大都會均蔚為風潮。不過，這裡面的確同步存在著一股時代的邪惡感：它全面地隱喻了舊時代已然過渡為工業化的揭幕、經濟大恐慌的年代卻處處充滿著來自帝國主義大時代狂熱侵略所激越出的青春活力、一觸即發的戰爭卻刻意被忽略；一段極其獨特又互相矛盾的時代。

> 同樣年代的台灣大事紀：1921 年 10 月 17 日，「臺灣文化協會」成立於臺北市。以謀求臺灣文化的建立、民族運動的啟蒙為根本宗旨。在〈臺灣文化協會趣意書〉成立宣言當中，即明白表示：「組織臺灣文化協會，謀臺灣文化之向上。」[1]

巴黎記憶：共同老朋友 Kay 的「新藝術年代」居屋

從 Rue Seveste 街上光亮處進到深咖啡色牆面所包覆的時間銘刻裡，一切空間瞬間有了低沉的轉換，那很顯然不是一條太明晰的老建築通道；上了逐階發出不同摩擦音階的木製

樓梯，一路伴隨食物熟成飄動的氣味，迴旋剖半因為時間的梭摩而顯得有點清滑的扶手後才能進到了帶點重量的大門裡面，門片銨鍊同樣的帶著「問候」（dire Bonjour）的輕聲優雅，入內依然幽黯著不準備一次讓人全看見什麼，與城市巴黎一樣？進了房裡，直面通道底的街窗，所有的物件也才開始按照距離的遠近慢慢發出該要有的稀罕光線，這裡可不像 Aix en Provence 那般，有著與陽光競逐的繽紛色彩閃耀！這裡可是鄰近巴黎之心（指 Sacré-Cœur 聖心白教堂）的肅穆！儘管 Le Bateau-Lavoir[2] 的嬉鬧聲也在不遠處；這裡還是有著她的獨特神秘！因為孕育了很多從亞洲大陸邊緣島嶼來到法國之島（Ile-de-France）[3] 的各種愛藝術智慧之心——世代之間，與 Kay 的際遇先後是我，聰洲與潔妮……—— 連結起一屋裡所充盈的多少正是 1920 年以來百年知識的人文薈萃。

如果我們試著理解「裝飾風藝術」生發之前的氛圍，那麼它的確就都瀰漫在巴黎的每一個生活細節之中，並且成為「裝飾風藝術」得以出現的時代基進要件。

或許，因為這個序言的邀約，才又重新得以召喚起其實已經進入夢境模式的我的巴黎，因為這個出版計畫，不只是兩位博學多聞研究者聰洲與潔妮親歷式對於過往法國與世界藝術風格的探究與復歸；感性認識上他們透過實務的藝術社會學式產業（商務）個案踏查，逐步地展開著每一道歷史的繼承、生活文化的裝置、甚至是階級倫理品味上的田野經驗探訪與記錄，開拓了台灣美學上另一扇

極為關鍵且具世界歷史視野的學習與參照窗口！藉由島嶼過去被日本殖民的經驗，更能洞悉百年來它在世界都會的視野之中生成了如何巨大的變異與影響；今天它更可能也是「打狗與巴黎之間」能夠開始生成某些直接跨時代城市生活美學連結的可能，並且以一種前所未有由南至北的島嶼反向影響，建立起感性認識的新輻輳。

2
洗濯船（Le Bateau-Lavoir）是位於巴黎蒙馬特區拉維尼昂 13 街一座骯髒的建築物。這個地方之所以有名，是因為在二十世紀之交一批出色的藝術家在此生活，並將其租為自己的工作室。第一批藝術家於 1890 年代居住於此，但 1914 年以後他們開始搬往其他地方（大部分去了蒙帕納斯）。這個地名的意思是洗衣船，因為它看上去像洗衣婦女們的船。這個地方最著名的居民之一是畢卡索（1904-1909），他曾與他的狗弗利卡（Frika）一同生活於此。據說他在此發明了立體主義並繪製了他最好的作品之一《亞維農的少女》（Les Demoiselles d'Avignon）。

3
法國之島（Ile-de-France）是巴黎的行政區名。

肥鵝肝下肚之前

黃恩宇（國立成功大學建築學系副教授）

2007 年夏天，在歐洲認識了聰洲與潔妮以及其他幾位在巴黎的台灣留學生。當時對他們有一個隱約印象：很會挑剔，但卻也很會欣賞；聰洲特別是如此。那幾年，聰洲和潔妮偶爾會來荷蘭和我們小聚，每次見面，聰洲都會把來荷蘭沿路遇到的事物都批評一遍，從天氣、地景、車站、車廂、餐廳、咖啡到路人衣著都不放過；當然，他那幾天若在荷蘭看了什麼博物館或吃了什麼餐廳，也一定不吝於和我們分享他所看到的精彩畫作或所吃到的可口食物。然而，荷蘭食物鮮少被他誇獎，就算有，大概也是荷蘭某間法國餐廳的某道菜。

對他來說，似乎只有法國的食物才算食物。有一回新年假期他和潔妮千里迢迢帶了巴黎的鵝肝過來分享，還帶了兩種；我們以恭敬的態度吃那高貴的鵝肝，一邊聽他說明這兩種鵝肝的製作方式、孰優孰劣、該如何判斷、兩種鵝肝該分別搭配什麼酒，甚至還提到該用什麼刀子切鵝肝。聽了之後，對於我們這些在荷蘭用筷子吃義大利麵的人來說，只覺得將兩種吃起來差不多的鵝肝吞進肚內是一種褻瀆。不過，就算分不出兩種鵝肝的差異，但那美好滋味配上聰洲的精闢講解，已成為身體與心靈的記憶。

RESPIRERis

聰洲請我寫《呼吸巴黎：典藏古美術讓法國成為日常》的推薦文，一來深感榮幸，二來則頗有壓力。壓力的來源，在於不知我的品味能否跟得上他的書寫；食物已如此，何況古美術，而且是與十九世紀布爾喬亞強烈連結的古美術。雖然自己在藝術史系讀博士，但重心是建築史；就算曾稍微接觸美術史，也非本書提到的裝飾藝術（arts décoratifs）。

或許因自己所受的建築教育，打從內心敬佩 Le Corbusier、Gropius、Mies 等現代建築運動大師，致力擺脫十九世紀布爾喬亞的品味糾纏，將二十世紀的建築帶向呼應時代的方向；也因過去接觸的建築設計，總是將空間與形式視為建築舞台的主角；至於屋內的桌椅、燈具、地毯、壁紙、花瓶、藝品等等，總將它們視為舞台配角，而配角應低調，不應壓過主角；就連考慮照明，在意的多是光與空間的關係，而非燈具本身。有意無意之下，書中的古美術和我沒有太多緣分。

自己後來從事建築史研究與教學，時常告訴自己與告訴學生，建築的價值與意義，往往來自它們與時代、地域、價值體系、意識形態與創作者的連結；但其中，自己卻有點刻意避談與創作者的連結，因恐導向歌功頌德的結論。另外，自己也盡量不從品味來理解建築的價值，因認為品味往往是個人感官經驗下的膚淺判斷。雖知前述種種皆可能來自我侷限人生的偏見，但始終沒有時間靜下心來翻轉我的偏見。這本書既談作品與創作者的連結，也談品味的重要性，整個打中我的要害，強迫我面對自己的偏見。

為了寫推薦文，只能硬著頭皮把這本書讀了一遍，我被說服了。於是又換個心態讀了第二遍，我的偏見不僅翻轉，高興的是，翻轉並沒有帶來自己認知體系的巨大重整，有的只是溫和的填補與修復。

《呼吸巴黎》提到的裝飾藝術，無論是桌椅、櫃子、燈具、時鐘、地毯、壁毯、畫作、瓷器、餐具、留聲機、鋼琴，全都是生活的一部分；也如聰洲在書中所說，這些裝飾藝術因其話題性，帶來了社交功能，創造了人與人的連結，也創造了世代與世代的連結；它們具備功能，也具備藝術性。具備功能的藝術，或是讓藝術具備功能，或是打破藝術與功能的藩籬，不就是現代建築與設計推手包浩斯所強調的精神嗎？當然，包浩斯所追求的或許超越了十九世紀裝飾藝術所能提供的；但相反地，十九世紀裝飾藝術所帶來的意義，也不見得少於包浩斯所追求的，諸如象徵性。

不少包浩斯的設計師刻意讓其作品擺脫象徵性，以符合時代與大眾的需要，並呼應藉標準化、工業化與大量生產以降低造價的理念。但他們沒想到其作品留給後人的，象徵性卻往往大於賦予這些作品的其它理念。諸如 Mart Stam 設計的 cantilever chair[1]，目前一張要價台幣數萬元，這個售價已違背創作者的理念；現在願意花這個錢購買這張椅子的人，絕對不是認同標準化、工業化與大量生產以降低造價的理念，而是想要藉此收藏與創作者 Mart Stam 的連結，或是象徵包浩斯所代表的品味。這就是象徵性，藝術永遠擺

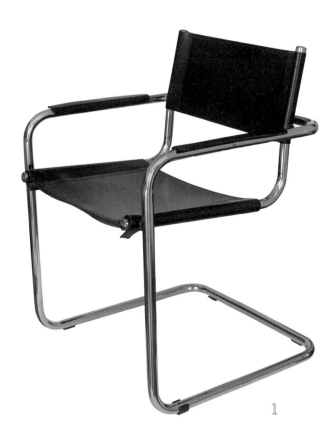

1

脫不了象徵性，具備功能的藝術也是如此。

雖然這本書中強調作品與創作者之間的關係，因其乃真確性與價值的來源，但也強調這不是作品與人或其它意義的唯一連結。每位創作者都反映了特定時代的工匠技藝、美術運動、社會處境、階級認同與文化氛圍；作品連結至創作者，不只是連結至創作者本身，而是連結至廣大群體的生命經驗。每件作品的每次售出與轉讓，都是在創造更多的連結，也都是在累積更多故事與記憶，這已遠遠超越新成品的原始意義。如同書中提到的，收藏是條比自己生命更長的路；也如書中提到的，時間替作品帶來特有的光澤，懂得欣賞的，才算是進入紅酒的大人世界。

自己有不少建築師好友，他們在創作反映時代的作品之餘，願意找間老屋做為自宅或工作室，原因是這些老屋具有紅酒般的色澤與氣味，也承載了前人的故事與記憶。他們在老屋置入新的空間元素，重新詮釋房子的機能，為的不是推翻過去的故事與記憶，而是要讓故事繼續說下去，也創造未來的記憶。當代美國建築評論家 Paul Goldberger 在《建築為何重要》（Why Architecture Matters）中提到，建築可以帶來超越人一生時間的連結，讓彼此見不到的世代與擁有者，得以對話。十九世紀英國建築與藝術評論家 John Ruskin 也在《建築的七盞明燈》（The Seven Lamps of Architecture）闡述了記憶之燈（The Lamp of Memory），因建築的生命遠遠超過人類，故能承載許多世代的記憶。《呼吸巴黎》所闡述的古物價值，就和老房子一樣。

這本書還帶來一些我等待已久、關於十九世紀布爾喬亞品味的說法；其實也不是等待，而是根本沒機會讀到。《呼吸巴黎》引用社會學家 Richard A. Peterson 的分析：「彼時的雜食性反映了一個過程，從知識上的冒充高雅——歌頌藝術並賤視平民娛樂——出發，這雜食性走向成為一種文化資本，愈來愈是一種欣賞稟賦，其所得的美感經驗異於廣大的各種文化型式，不只異於美術，也異於林林總總的民俗與平民表達型式。」法蘭西第二帝國時期的布爾喬亞們，不僅成功擺脫法

國官方藝術所宰制的美感經驗，最後更實現己身認同與特有品味的關聯；這階級品味不再是惡劣與負面的代表，甚至還具備了進步性。一旦獲得平反，我們也更能用開放的心胸，理解與欣賞書中提到裝飾藝術的豐富性。

書中介紹的裝飾藝術，也不僅只有那些代表上流階級品味的藝術型態，諸如版畫。版畫因其可複製性，故意味著廉價，就算其不是功能性的藝術，也能輕易由庶民持有，甚至成為庶民嘲諷的美學載具，以填補中下階層社會的不滿。版畫這種有點古老又不會太古老的藝術型態，不僅在十九世紀由布爾喬亞主導之社會的夾縫中蔓延與存在，還成功進入了二十世紀的包浩斯。一幅 Lyonel Feininger 替 1919 年包浩斯宣傳刊物封面製作黑白版畫[2] The Cathedral of Socialism / Cathedral for Program of the State Bauhaus in Weimar，以中世紀大教堂的形象，象徵包浩斯社會主義的精神，也象徵包浩斯初期所強調的工匠精神與技藝統合。

當然，《呼吸巴黎》也提到的許多裝飾藝術類型，如瓷器、餐具、留聲機、蟲膠曲盤等等，也不見得只停留在純手工藝的時代，它們也與現代工業結合，成為機械的製品。但好的製品，仍能保有一定手工藝成分，或延續傳統工藝美術的精神，重視材料關係、構成細節、以及不受機械宰制的線條。我們欣賞它們的方式，就應如欣賞工業時代之前的工藝美術，甚至還有更多的欣賞方式。

巴黎人有一種傲氣，而且是會讓人有點討厭的傲氣，但這是他們理所應得的。巴黎人的傲氣很大成分來自他們的兼容並蓄，但這個兼容並蓄不意味著照單全收，而是品味的選擇。書中提到的許多裝飾藝術，不僅代表巴黎或法國自身的豐富歷史，也可與世界連結。如 1798 年拿破崙遠征埃及，帶了一群學者同行，他們也帶回了古埃及熱（égyptomanie），反映在十九世紀的各類裝飾藝術與建築上。1867 年日本在巴黎萬國博覽會參展，各類參展的工藝美術在展後被一掃而空，進而帶動了法國的和風主義（Japonisme），也影響了法國的印象派畫家。

這種由品味選擇的兼容並蓄，相當程度也反映在瑞士裔法國建築師 Le Corbusier 所創建的現代國際建築會議（Congrès internationaux d'architecture moderne）。簡稱 CIAM 的現代

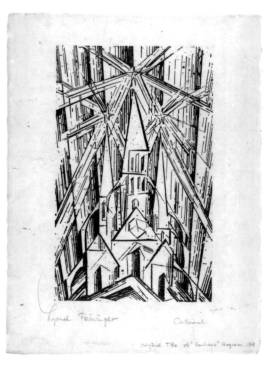

2

國際建築會議，在瑞士舉開第一次集會，成員來自歐洲各國，但 Le Corbusier 的主要舞台是在法國，如果沒有法國這個由品味支持的兼容並蓄舞台，CIAM 不可能產生影響世界的力量。聰洲在書中提到，品味是保守的；但巴黎人的傲氣，能夠帶來調整既有品味的力量，但也只有由品味支持的兼容並蓄，能夠持續吸納各種外來的事物。在呼吸之間，讓美好的外來事物，逐漸內化成自身的傳統；台灣人不也該如此思考嗎？

品味不只是個人感官經驗下的膚淺判斷，而是對事物充分理解下的欣賞與選擇。對於工藝美術的品味，需建立在理解其與時代、地域、價值體系、意識形態與創作者的連結，也需建立在創作者所反映的工匠技藝、美術運動、社會處境、階級認同與文化氛圍，不管這些創作者是具名的個人，或是匿名的群體。

聰洲這位老友，當年剛認識的時候，覺得他就像是書中提到的椅子教父 Pallot，是一位 dandy（講究衣著和外表的男子），熱愛食物、美酒與時尚；但認識久了，又覺得他像是 Pallot 的學生 Hooreman（也是書中提到的），談吐拘謹、學究面容、以及看事物的火眼金睛，無論看的是工藝美術，還是政治與社會。聰洲和潔妮這本《呼吸巴黎》具有豐富知識量，但不會難以下嚥；嚴謹之餘，還有著他書寫所特有的嘲諷性；這本書教大家如何挑剔，也教大家如何欣賞。

本書所述事物，就如美妙的肥鵝肝。下肚之前，不妨讓它們在舌尖、齒間與喉頭多停留一些時間，也讓理智介入感官，慢慢地挑剔與欣賞，然後品味入腹。

時代的提問．Sî-tāi teh thàm-mn̄g

林莉菁（旅法漫畫家）

RESPIRER is

巴黎寸土寸金，台灣留學生的公寓多半就是唸書與休息的居所，而聰洲與潔妮夫婦的巴黎公寓很不一樣。走進客廳，彷彿來到了另一個法蘭西。老曲盤透過留聲機的花型喇叭悠悠吟唱，地球儀造型的古典酒櫃，傳統壁毯，加上他們收藏的古董餐具，這些職人精心打造的手工藝品彷彿時光旅行的通行證，轉身就回到本土畫家顏水龍與劉啟祥在法國習畫的 1930 年代巴黎。

拜讀他們這本著作，或許顏與劉青年時代的台灣，就有書中提到的法式裝飾藝術風格家具，也許劉啟祥台南柳營老家洋樓就曾經有這類飾品妝點吧。這兩位畫家和當時多數寶島青年們一樣做西式打扮，跟著日本老師學習西洋繪畫，用西洋技法詮釋島嶼的溫度與光線。劉啟祥留法期間，曾赴羅浮宮臨摹名作，也曾到歐洲其他國家遊歷寫生，這些經歷都會是滋養藝術家的豐厚養分。顏水龍則在法國習畫時看到各國各具特色的工藝品，也看到當時歐洲百貨公司中販售的廉價亞洲藝品，返台後開始思考台灣如何打造本土的精緻產品。

誠如本書所言，日治時期的台灣，西洋早已是台灣人的美感來源，台灣人的品味與美感從日治時期就已與西方接軌，並不陌生。當時有機會接觸西洋藝術與工藝品的台灣人，

體會西洋工藝之美後，也已開始思考如何展現島嶼自身的特色。

大約在同一時代，法國西北端的布列塔尼半島（Breizh / La Bretagne），Jeanne Malivel（1895-1926）與雕刻家 Georges Robin（1904-1928）及工藝家 René-Yves Creston（1898-1964）等人也在琢磨類似的問題，他們組成七賢會（Ar Seiz Breur），以布列塔尼半島傳統圖像為本，試著賦予布列塔尼藝術與工藝品更具現代感與未來感的樣貌。

布列塔尼半島陽光下，我碰巧認識了這個和青年顏水龍想法類似的藝術組織。

那是去年（2020）秋天的事了，法國首次封城結束，藝文活動又開始動起來，我來到布列塔尼半島西岸的杜瓦能內小城（Douarnenez）[1]，進行為期兩個月的駐村寫作計畫。這項計畫由當地藝文組織「地下莖脈」（Rhizomes）籌畫，負責人卡侯琳讀了我的漫畫《我的青春，我的 Formosa》（Formose），書中描繪台灣母語受壓迫的狀況與布列塔尼歷史極為相似，於是邀請我去駐村，她也希望藉此機會，介紹我了解布列塔尼文化。

卡侯琳非常熱心地借給我好幾本布列塔尼文化相關書籍，其中一本就是七賢會專書。看到這本書，我心念一動，出身 Takao、呼吸巴黎而懷想台灣的聰洲和潔妮，應該會對這個藝術團體感興趣吧。

1

©林莉菁攝影

©林莉菁攝影

布列塔尼半島是法式可麗餅（la crêpe）的故鄉，可麗餅吃起來像是比較厚的潤餅。當地人本來有自己的語言，十九世紀至二十世紀初期遭法國中央政府打壓。學生如果在學校說母語，會被掛上木鞋或一塊木頭懲罰，與台灣戒嚴時期說母語遭掛狗牌的羞辱作法如出一轍。官方的壓迫政策造成當地民眾逐漸放棄使用自己的語言，改說法語，認為只有鄉下人才會想說布列塔尼語（brezhoneg/ le breton），布語人口逐漸萎縮。1970 年代，當地有志之士決定自辦全母語學校，一開始只有五名學生，如今在半島各處設置學校，也在公私立學校成立雙語班，希望盡可能挽救逐漸凋零的本土語言。

1930 年代的布列塔尼藝術工作者，或許和

四十年後這些母語振興運動同鄉一樣，對本土文化秉持熱情。各方好手紛紛加入，有畫家也有建築師與手工藝職人，以布列塔尼傳統文化為本，設計與打造兼具現代感與本土裝飾風格的生活用品或建築，讓在地風土孕生的作品得以在當代生活中存續。

發起人之一的雕刻家 Georges Robin 曾試著解釋他們團體的中心思想，他們研究過去的文化傳統並非倒退，也不是反動不求進步，與現代性並不牴觸。他們試著在傳統與當代之中尋求平衡點，從賽爾特文化根源的布列塔尼常民文化汲取靈感，自許創造出與巴黎藝壇有別的本土作品。

七賢會成員借鏡當時裝飾藝術風潮，不想製作看起來浮誇繁複的作品，他們希望線條簡約，在幾何圖案外加入花草走獸或人物。1925 年巴黎舉辦工業與裝飾藝術博覽會，七賢會成員展出他們重新詮釋過的布列塔尼Gallo 地區傳統房舍，獲媒體與評審團高度讚賞，贏得金牌獎。他們也參加了 1937 年巴黎萬國博覽會，展示他們設計的布列塔尼傳統鄉間風格家具與室內裝飾，亦獲好評。雖然團體後來內部有些紛擾，1947 年解散，對戰後布列塔尼地區的建築風格仍有影響。

卡侯琳借我的這本七賢會專書，封面紅白黑三色螺旋紋飾對比強烈，令人過目難忘，看來也是七賢會成員的手筆。我心想，不知道是否有機會看到這群藝術家的作品。

駐村期間某個週末，正好遇上歐洲文化遺產

日，我跟著一群遊客，到杜瓦能內附近一座小島參觀。參訪活動最後在一座森林中結束，林中有座某家族的私人小禮拜堂[2]，據導覽志工表示，這棟建物正是七賢會成員的作品。

細看這座小禮拜堂，圓背屋頂像是一頭穩穩安坐的穿山甲背脊，矮胖的門柱不禁讓人想起布列塔尼賽爾特文化的 dolmen 石柱，木製大門上交織的紋飾如波浪，與我在法國其他地方看過的教堂建築極為不同。禮拜堂建築師布耶（James Bouillé, 1894-1945）是七賢會發起人之一，他試著將十字架等基督教文物賦予新意，在布列塔尼地區看得到他其他作品。

原本只是藝術史書中的平面文字與照片，如今躍然呈現在眼前，告訴世人什麼是七賢會成員追求的美感。這個理念與包浩斯（Bauhaus）及裝飾風藝術（Art déco）運動相近的布列塔尼藝術團體，雖然其中有成員曾在巴黎學習藝術，比起花都，他們更希望呼吸布列塔尼，倒也與聰洲及潔妮在本書對台灣藝術家的期許相近。深入了解法國裝飾藝術時代的作品與其精神，回首省思本土創作的樣貌。長期浸淫法國古典藝品的聰洲與潔妮，應該很期盼哪一天，也有外國人癡迷地將台灣職人打造的精品捧在心上吧。

百年前的布列塔尼藝術工作者試著找出自己風土的特色，顏水龍也試著回答自己提出的問題，2021 年的我們，是否有能力接棒回答這項議題呢？

Brav eo prederiañ, bravoc'h c'hoazh eo ober traoù!
（布列塔尼語：思考固然不錯，起而行會更好！）

然而，巴黎是例外……。在任何一個其他大城市裡，流浪的孩子等於沒指望的人……，巴黎的野孩子卻不是這樣的……，不管他們外在有多少磨損、有多少傷痕，內在卻將近不沾世故。有一件神奇的事要好好地觀看，這件事每每在人民革命的耿直風采中，閃耀奪目，那就是有一種理念存在於巴黎的空氣之間，如同海水存在著鹽，鹽能防腐，這理念也能讓人不走向變質。呼吸巴黎，讓人靈性長存。

——雨果《悲慘世界》III, 1, 6.，一點歷史

2019 年從法國搬回台灣，我們把家當款一款，居然款出兩個貨櫃來。如果 Émile Guimet（愛米爾·吉美）[1] 數月的日本行所帶回來的物件可以作為巴黎 Musée Guimet（吉美博物館）的起家底，那麼我們這兩貨櫃的「後送行李」——其中大都是百年以上的布爾喬亞傢俱——好像可以在家鄉做些什麼？或許是「復刻」出一個 salon littéraire（藝文沙龍）？讓人們在一個十九世紀傢俱所圍繞的環境裡討論美術、文化、社會科學、政治與國際時事，這本身或許就是一道值得收藏的風景。

RESP*I*a*r*i*s*

我們拜訪過不少巴黎私人高級宅邸，有時站

1

在屋外一閉目，腦海就會開始浮現裡面的布置：走入客廳的走道兩旁是調情的銅版風俗畫，客廳中央是第二帝國式樣的沙發組，面對長窗的那面牆有一排巴比松畫派油畫，角落有個秀麗的坡式寫字檯……。這些屋主有

的是布爾喬亞的後代，有的是業餘收藏家的遺孀，有的是想換掉裝潢的年輕夫妻，他們稍後會有以下類似的遭遇：本來只是想脫手一件傢俱、三幅油畫，結果變成三件傢俱、一組座鐘加上八幅油畫。而我們巴黎的家[2]的傢俱需要不時換季。

書中的 arts décoratifs（裝飾藝術）一詞與以下三個概念相連：傳統工藝、裝飾及功能性作品、將物料成形，包含了織毯業、細木匠業、金銀匠業、陶瓷匠業、彩繪玻璃匠業、珠寶業、織品業等領域，但不包括建築師、畫家、雕塑家的活動；這是一本從我們個人收藏經驗出發談法國裝飾藝術的書，這些經驗發生在巴黎及其郊區的經濟優勢區，我們喜歡把一個物件從其原來使用狀況下取走，遠勝於從古董店買下，如此才能認識該物件的身世，也才會有親手傳承的感覺。感謝法

2

國人的熱情，在這個過程中聽了不少家族故事，借摸過不少頂級珍品，甚至第一次看Longchamp（隆尚）的賽馬，也是在偶然間，那豪宅的窗廉一拉開就是一大座綠茵的賽馬場。

人們到美術館參觀繪畫與雕塑時，較少注意到裝飾藝術作品的存在，認為繪畫與雕塑這類創作者擁有著一種 aura mystérieuse（神祕氣質），天才都聚集於那些領域，而裝飾藝術只求一份熟練與耐性。許多留學過巴黎的人都會炫耀：羅浮宮哪一幅重要的畫掛在哪一面牆上，我全都記得。（何難之有？）然而，像我們這樣鎮日泡在裝飾藝術博物館的人<u>3.4</u>，真是少之又少。事實上，對於透知某一時代的社會與美感狀態，這兩者都提供

3
波爾多的裝飾與設計藝術博物館。

4
羅浮宮旁的裝飾藝術博物館。

5
Émile Guimet 在里昂展示
其東方物件的時代。

了相同的可能性，後者甚至講了更多有關品味、階級需求、art de vivre（生活藝術）、手工技藝程度的資訊。書名儘管使用了古美術三字，但這本書僅專注於那些有年代的裝飾藝術作品。

本書同時觸及了收藏的概念和知識、行業故事、收藏的經歷、裝飾藝術史，我們盡可能寫出實戰的臨場感，並提供可實戰的知識，讓它成為一本馬上受用的工具書；書中出現的物件除非特別說明，都是收集於巴黎，我們很計較它們的優雅程度，畢竟是要與自己長相左右。

我們在巴黎唸書、交友、旅行、工作、吃美食、逛博物館、觀察政治、研究甜點、上街頭抗議、搜尋歷史事件的現場……足足十二年，這本書算是一份報告書，講述一種介於休閒與營生的活動，也描述我們在異地實踐社會整合當中的一個方式。對有些朋友而言，這算是學術專業之外的「閒書」，但對於這領域的熱情，我們可是「閒」到很專業：

業界人士可發現其中一些鏗鏗角角是來自師徒面授，連法文世界的出版品也吝於一提。

因為留學國度的關係，我們僅關注法國物件，對許多讀者來說或許有遺憾，但請容我們說明：裝飾藝術領域的世界中心在巴黎，一波波風格演變的震央就在這裡[6]，十八與十九世紀世界最好的匠師大都在法國。

最後，請拿起手機或打開電腦，在臉書及IG 找「伏爾泰藝文沙龍· 西洋古董古美術」，或者用 Line 的 QR-code 與我們一起尋寶探險，便可見證我們對法國裝飾藝術的熱情是如何持續地燃燒著。

註：本書由兩人合力完成，但內文使用第一人稱時，
　　皆是指主要執筆人魏聰洲。

6
法國精品吸引全世界觀光客有不短的歷史，圖為老佛爺百貨在 1900 年左右的相片。（圖片來源：
Musée Carnavalet, Histoire de Paris, PH112., Paul Géniaux 攝影）

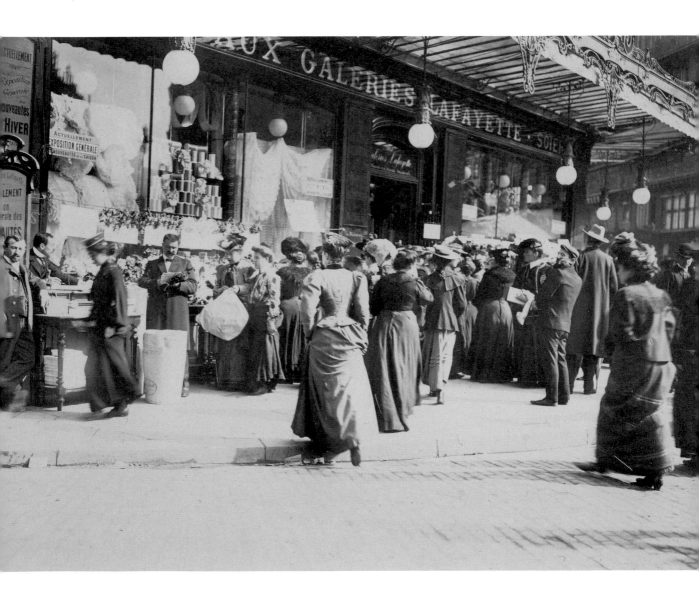

關於
收藏這個圈子

RESPIRER

01

凡爾賽宮沙發上的弒父事件

法國的拍賣場大大小小多如繁星，並不是所有的拍賣品都會被妥善整理並仔細檢視，我曾經入手一幅標示「作者不詳」的油畫，拆了框後簽名乍現，經查價值變為數十倍；這不是什麼都市傳奇，類似的情節不斷在法國賣場發生，同好們相聚在咖啡館，可以分享一個下午。

買低賣高特別是 Charles Hooreman 的日常，那些被標錯作者或年代的佳品，總是不甘寂寞地向他散發著光暈；從 2003 年起，憑藉過人的眼力，這位古董商在法國十八世紀座椅這個領域裡不斷地成功撿漏。

法國古董傢俱拍賣已有幾百年的歷史，但座椅這個領域在很長的時間裡屈居非常次要的地位，Bill Pallot 憑著《十八世紀座椅的藝術》這本專書扭轉了收藏界對座椅的輕忽[1]，這位天才完成這本「至今該領域的聖經」時才二十三歲。他在巴黎最知名的古董商 Didier Aaron 藝廊的延攬下棄學從商，進入傢俱與物件部門工作，所受到禮遇不僅讓他在大學兼課，還允許他與客戶私下交易。正是在索邦大學授課時，他成為 Charles Hooreman 的引路人。

RESPIRE*Paris*

我們經常參觀 Didier Aaron 藝廊[2]，它的畫作比一些小型博物館還要炫目，因為可以帶走它們，而且那種人與展品的連結感和參觀博物館不同：從門口按鈴到離開，一路上都有人陪伴解說，聊聊畫作或收藏界的動態，這裡成為我們探知這一行最新趨勢的窗口。

Pallot 與 Hooreman 兩位師生的年紀相差不過十來歲，卻有著截然不同的風格。老師是散發著不可一世氣質的 dandy（講究衣著和外表的男子），愛酒、愛跑車、愛女人、愛社交、愛名牌西裝，是法國首富夫人的寵兒；Pallot 的業界地位還可見於他的暱稱：Père La chaise（椅子教父），與巴黎景點 Père Lachaise（拉雪茲神父）墓園[3]同音。至於學生，則是位拘謹而虔誠的天主教徒，穿著樸素得像是入錯行，面容像個學究，若不是被

2

3

老師點亮了可吃穿一輩子的火眼金睛，今天他大概還在藝術史文獻堆裡載浮載沈；就算是位撿漏行家，他在這一行仍未具名望，連他的客戶也都是講不出名字的人。

學生 Hooreman 極度仰慕老師 Pallot，與他熟到不必事先約，有問題就直接殺到 Didier Aaron 藝廊。2012 年的 5 月某日，他撲了空，卻看到展場有一對交凳的標示怪怪的，他蹲了下去，東查西看，不到十五分鐘就找出七個證據，起身時整個人慌了，很明顯地，他的英雄正在販售贗品。

二日後，Hooreman 質問對方，卻只得到冷靜而模糊的答案，令他更茫然了。三個月之後，這對凳子由凡爾賽宮購入，他開始思索是否要揭發，事後他向記者說明：一想到這是用稅金購藏，而且他的兒孫會在凡爾賽宮見到它們，旁邊寫著「瑪莉安東尼王后的凳子」，想到這個畫面，他就無法忍受了。

即使是弒（師）父，他也要揭弊。

包括這對被「化粧」的 1960 年代交凳在內，正直而用功的他在凡爾賽宮查出十件贗品，附上洋洋灑灑的證據，寄去給凡爾賽宮的館長 Béatrix Saule 及重要主管，但這場弒父卻無血無光，一封又一封，三年多寫了四十多封，但都成了空包彈，甚至名單上的贗品還在這段期間被館方送去修護。

讓 Hooreman 停止寫信的，並非來自同行者

的聲援，而是警方。警方在追查洗錢金流時查到一位舉世聞名的修護師父，後者被捕後把這場造假活動全盤供出，偽造與洗錢均由 Pallot 指揮，上述那對交凳便賣出了三十八萬歐元，負責「化粧」的他才分得五萬。

2016 年 6 月某天上午八點，Pallot 突然被警方叫醒並逮捕，之後的效應是：Didier Aaron 藝廊關閉了傢俱與物件部門，國家完成一不公布的調查報告，SNA（全國古董同業公會）主席及凡爾賽宮館長均換了人；2019 年我們參觀凡爾賽宮瑪麗安東尼王后的睡房 4 時，發現裡面的傢俱標示漏了椅子的解說，或許是因為醜聞的效應。諷刺的是，記者問館長退休後想做什麼，她回答：想致力於文物來源的透明化，記者問她之前為何無視於那些檢舉信，她反問：一位是權威、一位是無名小卒，要相信誰？

Pallot 遭羈押禁見四個月後釋放，他立刻神色自若地回到巴黎藝文社交圈，並且繼續成為大家的話題中心，那四個月成了向那些養

4

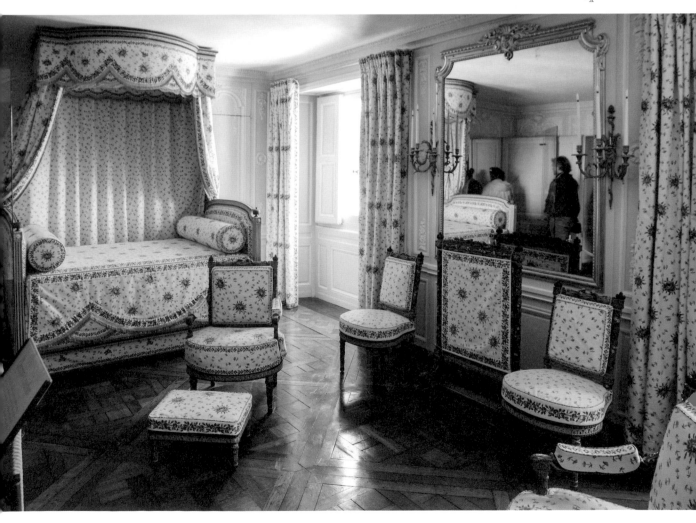

尊處優朋友炫耀的奇珍異品，他說：

> 拘留第一日，他一身三件式西裝，
> 同房牢友笑他是不是直接從婚禮被
> 押了過來；牢友的法文有一半的用
> 字是他沒聽過的；他想為這些人上
> 藝術史課，但遭獄方禁止……他的
> 結論是：監獄這個東西，真的不是
> 為知識份子設計的。

目前司法戰仍在進行中。

業界為 Hooreman 取了一個暱稱：croisé（十
字軍騎士），稱讚他的熱心之舉，淨化了古
董業；在 2017 年和 2018 年，全國古董同業
公會邀請他參加年度盛事 La Biennale Paris，
他是所有攤主中最年輕的一位，媒體以
célèbre inconnu（知名的無名小卒）來形容他；
相反地，信用破產的 Didier Aaron 藝廊至今
都未再出現於該展中。

至於台灣，在淨化其古董業之前，得先淨化
它的博物館界，這個島嶼還停留在博物館
有意無意幫助假畫漂白的階段。2009 年，
A 館特展展出的〈清國世宗朝服立像〉被舉

5
Tabouret（凳子，本頁）加上靠背就是 chaise
（椅子，次頁左上），再加上扶手就是
fauteuil（沙發，次頁其他）；沙發背板平坦
微傾，坐、背均有軟墊，稱為后式沙發（次
頁右上）；沙發有大椅、高背、背座無縫
相連的特徵，就是伏爾泰沙發（次頁左下）；
當扶手下是實邊就是 bergère（牧羊女沙發，
次頁右下）。

6

一個長沙發、二個沙發、三
隻椅子所組成的沙龍組合，
罕見完整品，這組是 Louis-
Philippe（路易‧菲利普國王，
1830-1848）風格品，十九世
紀末或二十世紀初的作品，
比例極其完美，低調奢華的
橄欖綠絨布面是 1960 年代
在巴黎所重繃。1935 年，法
國北方一對布爾喬亞夫妻南
遷來巴黎開設工廠，順便將
家傳沙龍組合也一起運來，
二十一世紀由其管家出面與
我交易。攝於作者台灣典藏
室。

7

James Tissot（詹姆斯・堤索）1883-1885年的油畫作品《女店員》，出現了 Louis-Philippe 風格的椅子；傢俱和服裝都能提供判斷年代的線索，因為二者都是流行物。（現藏於 Art Gallery of Ontario，影像由 Fine Arts Museums of San Francisco (FAMSF) 分享）

發為假畫，舉發人指證該畫下身衣物皺摺的處理手法不符年代，過一陣子還挖出該畫在中國的交易資料作為佐證，但這位台版 Hooreman 並未獲得島上中國美術史界的讚聲，只能一人面對該館科技室的駁斥。

到了 2013 年，類似的情節又發生一次，第二位台版 Hooreman 舉發 B 館特展展出的達文西〈岩洞中聖母〉是假畫：美感不符達文西手法，館方借助外國專家的背書堅定地反駁，過一陣子，第二位台版 Hooreman 還找出該畫在十九世紀的交易資料作為佐證，但也沒有專家願意出面相挺。一位是權威、一位是無名小卒，要相信誰？然而，幾年後的現在，不論是〈清世宗朝服立像〉案或〈岩洞中聖母〉案，行內沒有人會再選擇權威的

8

另一個 Louis-Philippe 風格品。原物主是位導演，只要拍到十九世紀的戲，就會讓它出場，因此算是演過戲的沙發。十九世紀下半葉作品。攝於作者台灣典藏室。

01

9
椅子意謂著權力，拿破崙一世在 1804 年
稱帝後，於盧森堡宮所放置的帝王寶座，
裝飾很埃及風。攝於參議院。

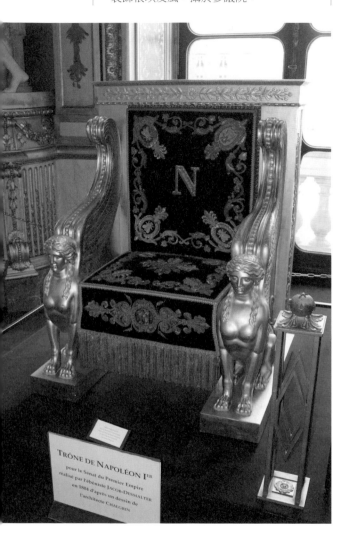

TRÔNE DE NAPOLÉON I^{ER}
pour le Senat du Premier Empire
réalisé par l'ébéniste JACOB-DESMALTER
en 1804 d'après un dessin de
l'architecte CHALGRIN

10
Frédéric Régamey 繪於十九世紀下半葉的沙
龍素描，可見各式風格椅子並置的景象。
（圖片來源：Musée Carnavalet, Histoire de Paris,
D.14901）

11
最具法國風情的一種沙發之一，以蟾蜍
命名，卻以鴨藍色最搶手，很適合作客
廳的搶眼點綴，其型式出現在十九世紀
中葉，圖是二十世紀中葉作品。攝於作
者台灣典藏室。

一方；或許，這兩個公立博物館該為當年專
業倫理的疏失出面說明。

一位舉發東方美術、一位舉發西方美術，兩
位台版 Hooreman 看似來自不同的專業領域，
但憑借的是同一種能力：辨識畫作美感素質
的眼力，兩位其實就是同一人。或許是兩次
好運氣吧，但要在法國古美術叢林裡倖存，
需要很多運氣，我要去拆下一個畫框了。

10

01

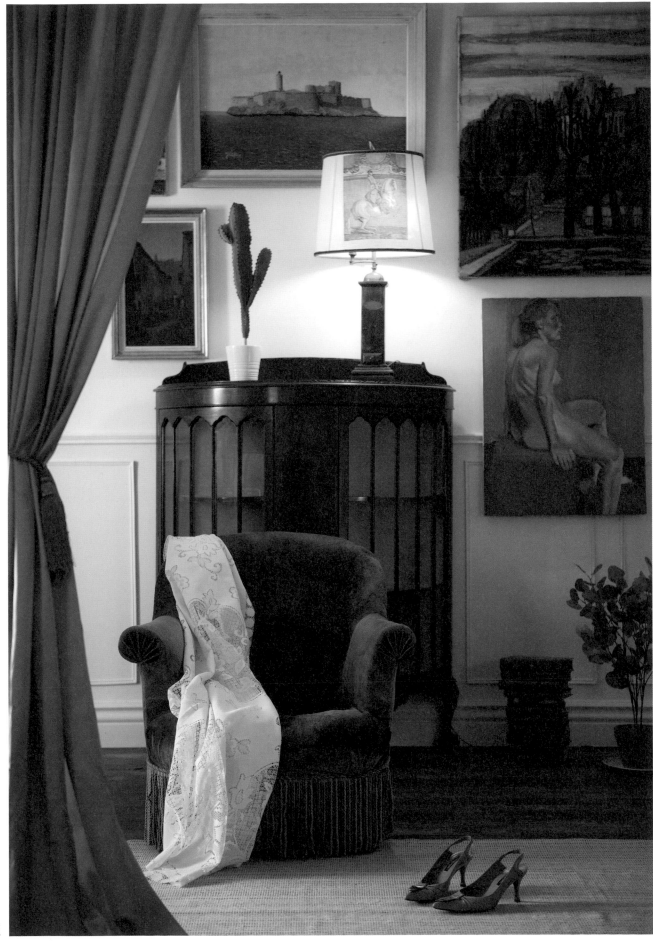

赴法採購指南

旅行不僅可以是短暫的「脫亞入歐」，帶回西方古物古董也可讓這個經驗得以延續。在經濟上而言，這不一定是划算的，雖然交易價格一定比台灣低很多，但還得考慮時間成本、破損風險、商家保證的可實現性……。

不過，擁有一件獨一無二的紀念品絕對是意義非凡：挑選時的心理掙扎、和當地商家的互動、與旅伴的討論、回國第一時間的分享……這些經驗都會讓一段旅行記憶更加閃亮。這就像是義大利美學家艾可（Umberto Eco）所說的：「真正的收藏家，比較是從尋覓得到樂趣，而不是擁有。」

非古董古物業界的盤商赴法採購的場合可分為下列幾個：antiquité（古董店）[1]、maison de vente aux enchères（拍賣場）、brocante（古物店）[2]、marché aux puces（跳蚤市場）及 vide-greniers（閣樓清倉）。

習慣上，出現在法國古董店的物件都有百年的年資，但這十年來愈來愈容易看到才七、八十年的物件[3]，至於拍賣場及古物店的物件則完全沒有年資限制，古物店大都是百年內的物件。

RES*Paris*

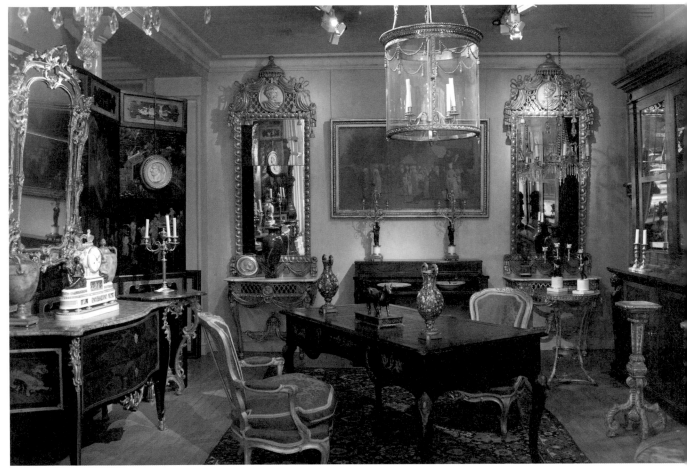

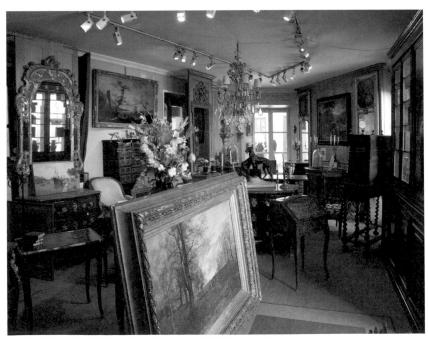

1
大巴黎地區古董店最
密集處,一在拉丁區
(上),一在凡爾賽市
聖母市場附近(下)。

2
古物店通常不太整理物件，但有的則會把商品整理得
很完美，如右圖，是採購特別紀念品的理想之地。

3
這幾年巴黎收藏界在瘋 Art déco，有的 1920、30 年代
的 Art déco 瓷器組未必滿百年，但 Limoges（利摩日）
精品已出現在古董店架上了。攝於作者台灣典藏室。

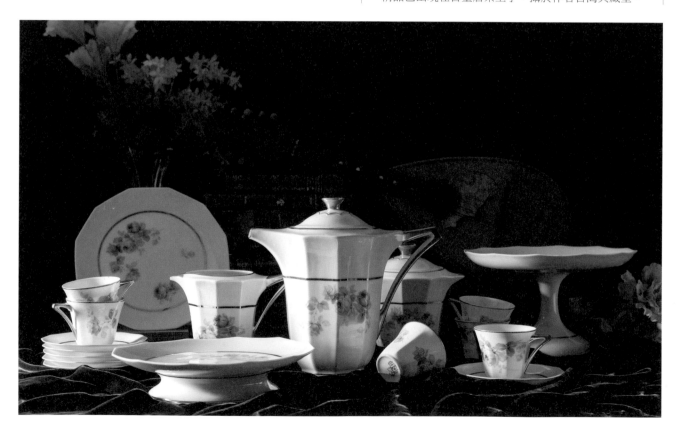

和古董店不同，古物店沒有保證真確性的責任，物件品相較差，常常沒清潔，更不用說修護了；不同品相的類似物件，出現在古董店的價格是古物店的兩、三倍，這不足為奇。古物商並不一定有店面，有的只是個攤位，如許多跳蚤市場所見的攤商都算這一類。

4

巴黎最有名的跳蚤市場位於以下四處：Vanves（旺夫）[4]、Aligre（阿里格）[5]、Saint-Ouen（聖圖安，加上旁邊的 Clignancourt／克利尼昂庫爾）[7]、Montreuil（蒙特勒伊）；巴黎及其附近最資深的跳蚤市場是 Montreuil，如果您的導覽書還在推薦它，那就表示這本已過時了。在今天舉目望去是便宜衣服及家用品的攤商，古物攤商大都移到 Vanves。我們首推 Vanves 的跳蚤市場，這裡的攤家專業度較低，撿到漏的機會比較大，相反地，Saint-Ouen 那邊則精明得要命；後者的面積比前者大很多，（號稱）是全世界最大的跳蚤市場，東西應有盡有：傢俱、舊畫、娃

5

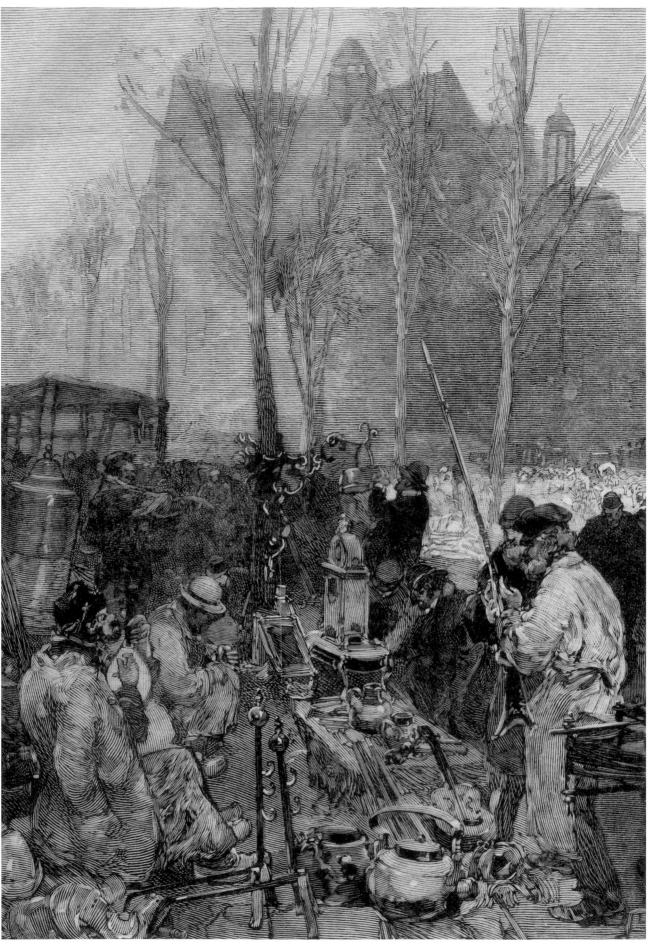

6
1885 年 August Lepère 的版畫呈現當年巴黎古物跳蚤市場的情形，物件項目至今似未演變太多。（圖片來源：Musée Carnavalet, Histoire de Paris, G.5292）

娃、水晶燈、咖啡磨豆機、蕾絲⋯⋯不僅家家有店面，並且古物店與古董店雜處；缺點是整條路很容易遇到扒手，不夠警戒的人很難全身而退。最後，如果參訪巴黎沒有碰到週末，那就早上去 Aligre 廣場走走吧。雖然這裡很小，而且不會出現什麼珍物，但因為位處市中心，很容易排入觀光行程中。

2014 年，南法民宅閣樓被發現貯放了一幅油畫，後經鑑定被認為是 Caravaggio（卡拉瓦喬）1607 年的作品，市場原估一億兩千萬歐元，一位富豪與物主關門協商後買走了它；另一幅一直掛在北法老婆婆廚房的宗教畫，則在 2019 年被發現是十三世紀 Cimabue（契馬布埃）的作品，最後以兩千多萬歐元左右拍賣出去。這些法國新聞告訴我們：可不要小看法國一般人家的家傳物。

晚春、初夏或初秋，大巴黎每一街區都會舉辦一年一度的 vide-greniers（閣樓清倉）[8]，居民紛紛把家傳物端出來銷售，類似台灣的社區惜物日，但請不要用台灣的場面來想

像法國，我們與街坊買過 1940 年描繪德軍入侵的版畫、1900 年的瓷娃娃、1890 年代 Limoges（利摩日）的餐盤組、1789 年出版於倫敦的聖西門皮裝書⋯⋯，這是一種台灣人所無法想像的日常；閣樓清倉原本只限街坊鄰居擺攤，但有太多的古物攤商懂得偽裝成居民混進去；此外，「大型的」閣樓清倉不是由街坊行政單位所組織的，而是一些非營利組織所舉辦的年度大市集，這裡大都是

8

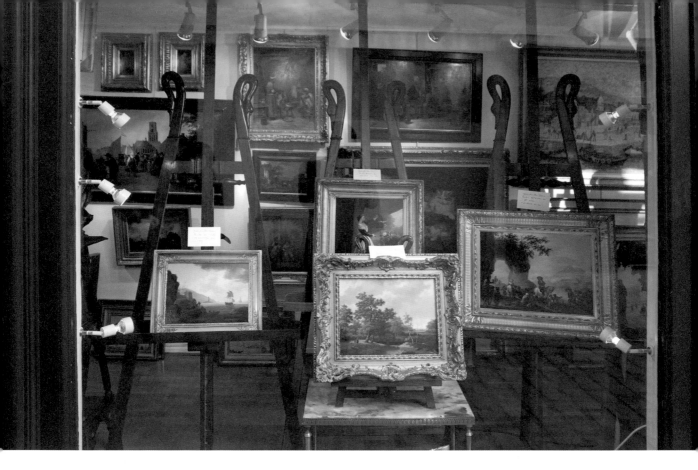

滿滿的各有特色古貨攤商，比較像是跳蚤市場：許多法國人在年輕時收藏太多，退休後就跟著大型市集跑著賣。

　　如前所言，採購管道是決定物件價格的重要因素，同一物的價格高低依序可能是：古董店、拍賣場、古物店、網拍、街坊閣樓清倉。

以一幅十九世紀油畫為例，古董店家從拍賣場購入後，有修護、研究、展示、行銷、解說、保存、保全、找目標客戶的成本，如果再加上畫商[9]掌握精品程度的能力——該作品在該作者、該風格的代表性——也該支付，最後同一張畫以兩、三倍價賣出是很普遍的。一個較為偏頗的案例：經過修護，巴黎最古老的古董店 Kraemer 藝廊在持有瑪莉

9
畫廊至少有兩種，一是現代藝廊，一是古畫廊，後者（如圖）專司老畫，物件漲跌幅較小。（攝於凡爾賽）

10
留聲機是最容易由網購踩到雷的類別，為了避免贗品，我家只買有明確歷史的傳家物，取自閣樓、布滿灰塵的那種更好。攝於作者台灣典藏室。

安東尼王后的小書桌十四年之後，在 2011
年以十倍以上的購入價賣出。

網拍是較為低價的採購管道，但風險是較高
的：贗品、寄送損壞的糾紛、保存狀況不明、
照片色差⋯⋯更糟的是，為了一時的佔有
感，讓一件文物在郵寄過程中香消玉殞[11]，
打開包裹時那排山倒海來的罪惡感，是很難
排解的。就我們在歐洲的經驗，沒有一次陶
瓷品會完全安好地抵達我們手上；比網拍還
低價的是趁鄰居搬家時入內採購[12]，這需要
看得懂貼在麵包店的小廣告而且會法語，更
重要的，從其書寫風格與提示的物件來判斷
值不值得跑一趟：有的家長得像博物館、有
的只有一堆 Ikea，這又是另一種需要久磨才
能習得的能力了。

12
直接從鄰居家的餐廳推到我巴黎
家的餐車。攝於作者台灣典藏室。

在法國古董店與拍賣場會買到假貨嗎？

依法國法令的規定，古董店必須提供 certificat d'authenticité（真確性保證書）及註明交易價格的 facture（收據），建議開口把二者都要到手；拍賣場會以或另以 bordereau d'adjudication（拍賣明細）作為交易證明；保證書及拍賣明細上有品名、年代甚至品質，由店主或拍賣官簽署保證。不過，法國沒有任何規定涉及店主的專業能力的鑑定與資格取得，只要能開店就可開證明；拍賣官資格的取得需先通過專業考試，但鑑價行程緊湊，犯錯難免。換言之，二者都有買到假貨以及撿到漏的可能，但無論如何，買到假貨的可能性比起台灣拍賣場的拍賣品令人安心許多。

古董店保證書的效力只有三十年，而且在確知疑點的五年內，其舉證責任在買方；若要讓賣家負上刑事責任，還得舉證賣方有蓄意欺騙；另一方面，糾紛會壞了形象，重視信譽者為了避免之，會選擇默默接受退貨，這是與老字號交易的好處。至於不老實的古董店案例：朋友在觀光客群集的地方買了一個瓷器回來，直到今年經我們過目才知非法國製，而且交易價是不合理的，但作為觀光客的他已不可能搭飛機回去討公道了。

另外要小心巴黎風景畫，紀念品店出現的一定是來自亞洲的外銷畫，但作畫者從未見過真實的巴黎。

13
巴黎風景寫生是很棒的紀念品，要分別真正的寫生還是亞洲來的外銷畫並不會太難，圖為 1950 年代的寫生。

03

拍賣官的養成

巴黎有個地鐵站名為 Richelieu-Drouot，其中 Drouot（德胡歐）指的是一棟星期一到星期六下午都充滿著緊張氣氛的大廈。這裡出入的人意外地多，是棟百貨公司嗎？但百貨公司並不會讓人們亂想：今天這麼多人，不知等一下會遭遇多少對手？有些人選擇早上先來看看展覽、挑好物件，有些人則依時間下午直接殺到指定的廳室，不用任何身分查驗，也不用繳付保證金，只要是人類，就有資格在裡面喊價競爭，這裡是全世界最大的藝術品拍賣場。

Christie's（佳士得）與 Sotheby's（蘇富比）這兩個英國巨人是亞洲人最熟悉的藝術品拍賣商，然而，Hôtel Drouot [1] 以面積及人潮取勝，目前的地址從 1852 即開始，今日的大廈有十五廳，聚集了六十家拍賣公司，每天約有四千名買家出入，每年有四十萬個 / 組物件列入拍賣；以 2019 年為例，總交易額達三億七千萬歐元。拍賣官 Maurice Rheims 戲稱這裡是「hôtel de passe」，如同提供妓女的旅館：人、錢與物都來去匆匆；因為對於藝術史的貢獻，這位拍賣官後來當上法蘭西學術院院士，該院由四十名「不朽者」組成，象徵該國學術界的最高權威，想不到其中有一位是出身 Hôtel Drouot。

RESPIRER*Paris*

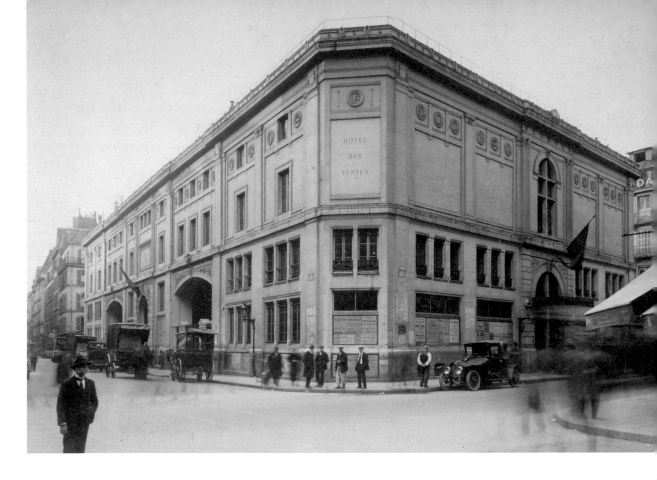

能否成為持槌的拍賣官，一般僅涉及公司內部的人事分工，不具專業保證。但在法國，從 1556 年（亨利二世的年代）起，commissaire-priseur（拍賣官）就是一項相當被規範的職業，隸屬於 officier ministériel（司法助理人員）的一種，很難考到資格。

2000 年開始進行自由化後，拍賣官的入門門檻才變得寬鬆，目前「只要」通過五個關卡即可取得：一、雙學位：法學與藝術相關大學學位各一；二、筆試：四小時的法學、四小時的藝術史的小論文；三、口試：法律、藝術史、管理經濟、外語四科；四、實習第一年考試；五、實習第二年考試。已通過前三關的人會在最後二關被刪掉一半，並且規定所有人在這兩關一生只能考三次，即二次考試只能有其中一次重考的機會；就算實習

1
上圖為拍攝於 1919 年 Hôtel Drouot 的照片（圖片來源：Musée Carnavalet, Histoire de Paris, PH21802），下圖拍攝於 2019 年。

有薪資，也能想像這兩年是如何地煎熬。最後算一算，這項專業的養成花上十年時間是很正常的。

法國目前僅有千餘名拍賣官[2]，印象中沒有東亞人在 2000 年之後取得拍賣官資格，更不用想像有台灣留學生能在 2000 年之前取得。儘管拍賣官拿個槌子站在台上很神氣，但據 2006 年調查，這一行的年平均收入為五萬五千歐元，僅接近於大學教授的水準，並沒有想像中的高。

拍賣公司要保證拍賣品不是偽作，還必須保證所有的描述是正確的，否則在一定年限內得標者都可以退貨並要求退款；拍賣官向買賣雙方抽佣，這意謂著不得偏坦哪一方，以落槌價遠高於預估，來吹噓其拍賣能力之高，這是外行之言。在沒有拍賣官行業規矩

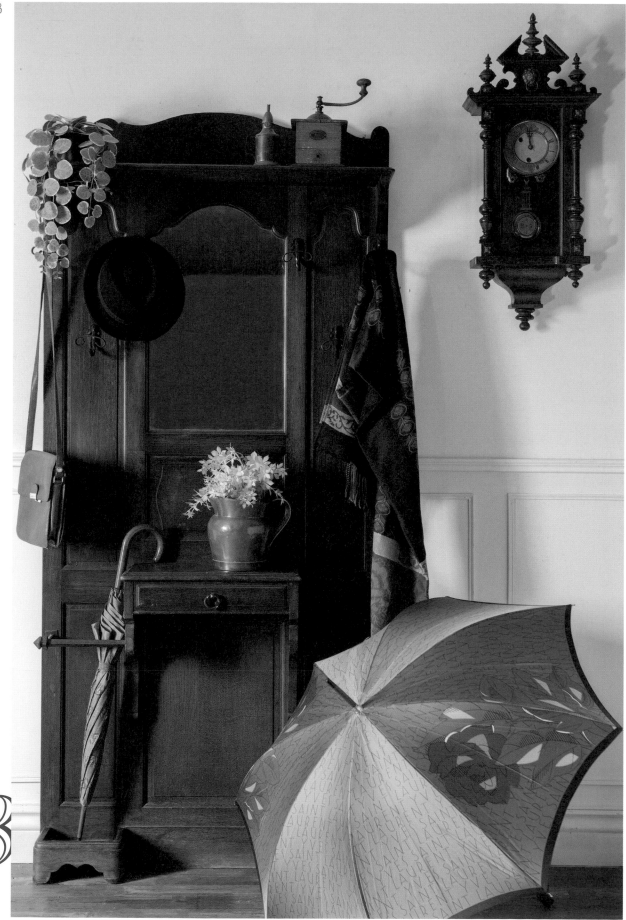

4
有簽名的物件會在拍賣圖錄中註明，這是一件 MOF（法國最佳工匠）的簽名作品。

5
巴黎較正式的拍賣都會事先印有拍賣手冊，現場可買，每一物件均標有預估價範圍，重要文物還會標示參考文獻。

6
身上有鑰匙孔的古董，拍賣時是否附上鑰匙會影響價格，因為這並不容易新製。

的台灣，常見那種事先沒有專業鑑定介入、事後沒有偽作退貨可能的拍賣，或許這只是一種拿支槌子的 cosplay；台灣拍賣行的成交價無法作為擔保品估價的依據，銀行的顧忌看來好像也不無道理。

在法國，當拍賣公司不能完全確定創作者與作品的關係時，就得引用 1981 年的一項法規來進行註記：

· 《oeuvre de》，《par...》，《signée de...》：確知創作者身分。
· 《oeuvre attribuée à...》：確知創作時代與藝術家的創作期一致，並且極有可能就是其所繪。
· 《oeuvre de l'atelier de...》：確知是由該藝術家指導或在其工坊所創作。

· 《oeuvre de l'école de...》：若是接著藝術家人名，確知創作者為其跟隨者，並且完成於藝術家死後五十年內；若是接著地方名，則是指於該美術運動期間完成。
· 《dans le style de...》，《dans le goût de...》，《manière de...》，《genre de...》，《d'après...》，《façon de...》：創作者與年代均無法確知。

以上註記是進入法國拍賣場必備的常識，分類直指價值，愈前面價值愈高。

7
此 Gustave Doré 的作品描繪了 Hôtel Drouot 在十九世紀下半葉的情況，拍賣官坐在高處手持象牙錘子。（圖片來源：Musée Carnavalet, Histoire de Paris, G.35347）

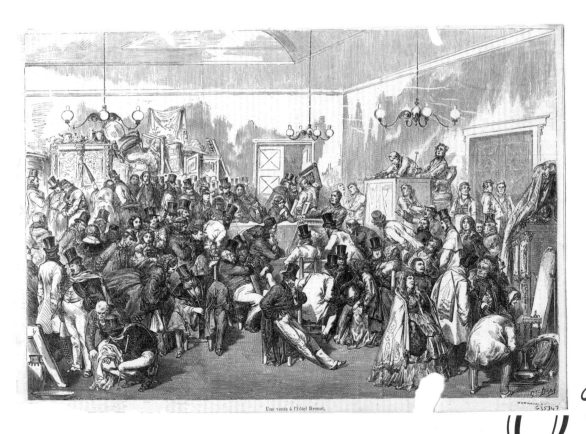

Une vente à l'Hôtel Drouot.

03

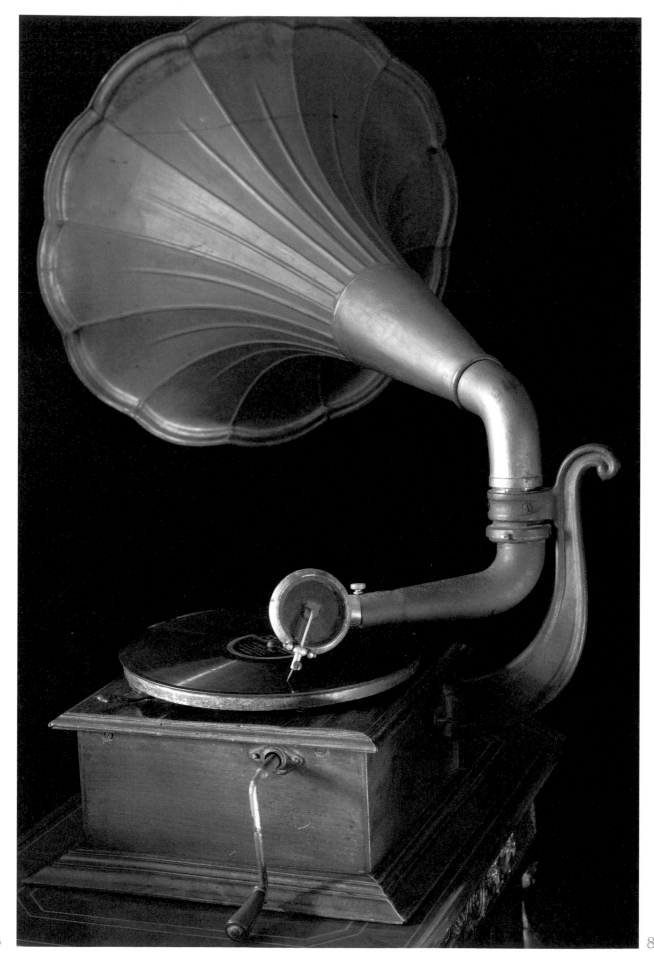

9

另外，一場拍賣開始時，當拍賣官宣布有 préemption（優先購買），意謂著稍後的得標不一定算數，對於一些沒有被指明的拍賣品，國家有十五天的考慮期以落槌價購入：我們等於白忙一場幫法國政府喊價。

以 Hôtel Drouot 為例，在這兩年就有二百多個／組物件被國家攔截。萬一不查而錯過將其標示為 préemption，國家還有一招可以購得：在物主申請出口許可時，委託專家仲裁以「國際實際行情」購入。法國對於文物的出口管制很嚴格，當文物超過五十年且價值超過某個程度時就必須提出申請：油畫是十五萬歐元、傢俱是五萬歐元、水彩畫是三萬歐元……，不申報最高處罰是兩年有期徒刑及四十五萬歐元的罰款。

赴 Artcurial（艾德）拍賣場以及 Christie's 與 Sotheby's 的巴黎分公司，我會先打點一下自己，至少穿上西裝才不會顯得突兀，但走進 Hôtel Drouot 則可百無禁忌，畢竟這裡的落槌價位是高低多樣的，甚至可以這麼說：來

8
喇叭花留聲機很熱門，愈來愈少出現在巴黎的拍賣場了。攝於作者台灣典藏室。

這裡喊個價是巴黎人的全民運動，就像上菜市場般地自然，只是一個是提一張畫回家，一個是提一籃的菜回家。一幅畫有可能還比一籃菜便宜，比如，我們有可能用一、兩百多歐元買到一張十九世紀的素描、一套法國大革命兩百週年的紀念瓷盤[9]。

付帳取物後，有的會跑到附近的咖啡館小歇，這裡聚集一些同好及古董店店家，不論認識或不認識，大家都會將戰果拿出來展示，分享彼此的品味。這個場景並不會發生在買一籃菜之後：你們瞧瞧我買的這盒土雞蛋看起來多營養啊。藝術品的話題性、社交功能、象徵意義硬是不同。

儘管大廈名就出現在地鐵圖上，但很少台灣人會在巴黎旅行將 Hôtel Drouot 列入參觀景點，也不多台灣留學生知道這裡的大門也為他所敞開，這是件很可惜的事。我們曾一度經常泡在這裡學習油畫估價眼力，是對我們很有意義的地方，感謝這裡的眾拍賣官們。

10
可能是在 Hôtel Bullion 在 1785 年左右的場景，正在拍賣畫作，此為 Pierre-Antoine Demachy 的作品。（圖片來源：Musée Carnavalet, Histoire de Paris, G. P1932）

{
TIP

一幅油畫在 Hôtel Drouot 以十萬歐元落槌，得標者與賣家都不是以該數字交易，因為還有拍賣行、國家、甚至視覺藝術家三方角色。買家為此得標付出 12.4 萬歐元，賣家獲得 7.65 萬歐元，拍賣行獲得 3.8 萬歐元，國家獲得 0.65 萬歐元的資本得利稅，該畫畫家獲得 0.3 萬歐元的追及權（droit de suite）；在不需付稅的情況下，也就是當賣家是職業性質或持有該油畫二十二年以上，賣家獲利可再上升 0.65 萬歐元；在不需付追及權的情況下，賣家獲利可再上升 0.3 萬歐元。以上尚未計算賣家的三項成本：運費、付給拍賣行鑑定費與拍賣圖錄印刷分攤費，若是由網路即時下標，則買家得多花費一點小費用。

十九世紀末，米勒（Jean-François Millet）的畫作《晚禱》（Angélus）帶給當年買家巨大的財富，但畫家的孫女卻過著有一頓、沒一頓的窮困日子，這現象引發了公憤，促使法國於 1920 年設下追及權。依目前的規定，在一定的交易價之上，從藝術家賣出畫作滿三年起，直至其死後的七十年內，藝術家或其繼承人均可分沾每次公開交易的利潤；這項保護視覺藝術家角色的著作權概念規定，也彌補了視覺領域創作者的一項吃虧：他們不像其他領域創作者──如音樂家及文學家──可受益於作品的大量複製。

接踵而至地，今日全球已經有八十幾個國家跟隨法國訂定追及權，Hôtel Drouot 拍賣這些國籍藝術家的作品時，都須保留此項權利給這些外國藝術家或其繼承人，那麼台灣藝術家呢？不用保留，因為島上的文化部尚未意識到這是個問題。

11
Hôtel Bullion 也是十九世紀下半葉巴黎重要的拍賣大廈，可見當時還須讓物件走伸展台。（圖片來源：Musée Carnavalet, Histoire de Paris, G.35352）

04

和風主義作為一場百餘年的迷戀

有一種愛情是相隔一萬公里也要緊緊相望，這一望就是一百六十年；十八世紀法國菁英對於中國[1,2]、十九世紀中葉對於近東的著迷，終究是短暫的，那些只是一場採風擷俗式的探奇；相反地，十九世紀下半葉 Japonisme（和風主義）襲捲法國社會的現象，則是一段漫長的愛情。

法國人以「發現（美學）新大陸」來比喻，對他們而言，若東亞存在著一個值得仰慕的文明，那會是中國旁邊的群島國家，而不會是中國；這件事在今日看來是常識（呵呵），但法國人早在一百六十年前就已知曉。

我們來看看他們的描述：1862 年，日後名號代表著文學現代化的龔固爾兄弟[3]，將日本比喻為東方的古希臘；1868 年，日後在巴黎創建一亞洲裝飾藝術博物館的 Ernest Chesneau，出版了《Les nations rivales dans l'art》（藝術裡的國族對手），指出日本是唯一一個非西方國族可與西方較量者，他並不斷提醒讀者：她的種族與民情和中國是在不同層次的；福樓拜回應他：「您的書一點也不和我的品味相逆……您進入了日本藝術的心，就像我。」1869 年，開幕才五年的

RESP*Paris*

1

位於 Sèvres 法國皇家窯廠
在十八世紀生產的中國
風瓷器。

2

1730 年代法國細木師父
開始拆解進口的東亞傢俱
作為裝飾零件，之後再進
一步模仿；甚至如圖右二
的矮櫃，將陶瓷上裝飾抄
上身，見證了當時的中國
熱。攝於巴黎裝飾藝術博
物館。

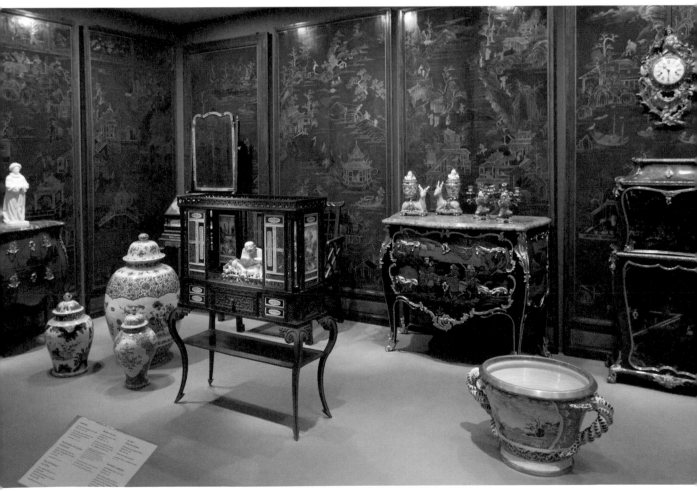

3
龔固爾家的裝潢糅合了洛可可與東洋風，
Ferdinand Lochard 攝於 1883 年。（圖片來源：
Musée Carnavalet, Histoire de Paris, PH4257）

4

5
1867 年的萬國博覽會，同年 Auguste Victor
Deroy 出品的版畫。（圖片來源：Musée
Carnavalet, Histoire de Paris, G.30819）

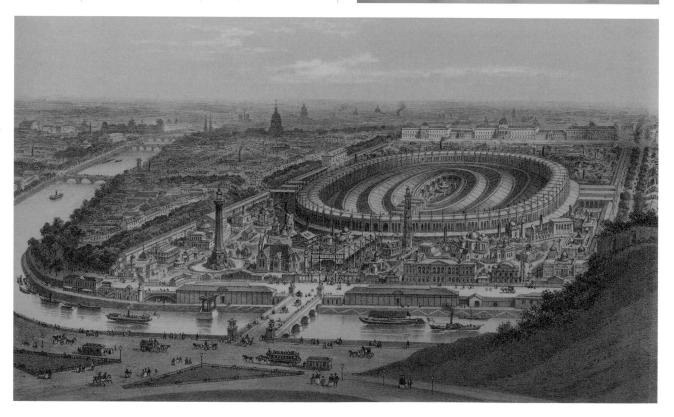

裝飾藝術博物館舉辦第一回東方藝術展覽，展品絕大部分來自日本；1887 年，梵谷在巴黎的 Le Tambourin 咖啡館為日本版畫辦一場展覽，那應是他唯一一次的策展人經歷，兩個月後，意猶未盡的他還為了找尋「歐洲的日本」，決定赴南法創作；1890 年，巴黎美術學院展出七百個日本版畫[4]，展品提供者 Henri Vever 日後成為 Art nouveau 的知名收藏家，和風主義與 Art nouveau 二者的關聯不言而諭。

和風主義原是藝術精英份子的品味，但透過法國舉辦的萬國博覽會，那裡的布爾喬亞（本書指的是在十九世紀取代貴族的新興資產階級）一一為這個風格所傾倒；1867 年「日升之國」第一次在巴黎參展[5]，不僅版畫、捲軸、和服、蒔繪漆器、陶瓷在展覽結束後被買家一掃而空，巴黎在地的珠寶、銀餐具、陶瓷、傢俱界的一流匠師，也紛紛推出和風作品[6]；印象派藝術家也緊跟而上，最知名的有馬奈《左拉像》（1868）及莫內《日本女人》（1876）[7]。之後幾回萬國博覽會在巴黎舉辦：1878、1889 及 1900 年，一次又一次把和風主義推向高潮。

6
Emile Gallé 受到 1878 年萬國博覽會日本館的影響，成為日後 Art nouveau 大師，被視為 Nancy 派的創始人，此為其約略 1878 年的作品。（圖片來源：Musée Carnavalet, Histoire de Paris, PH4257）

7

Hayashi Tadamasa（林 忠正）[8] 在 1878 年為了日本參展而第一次來到巴黎，此人日後打開了藝術市場全球化最正式的一章：光是日本版畫，其一生就經手了十五萬件至歐美市場，同時他也運送了第一批印象派繪畫到達日本，這些畫家很多都是他的顧客。他甚至是 1900 年那次博覽會的日本館 [9] 策展人，那一年歐洲人湧入日本館，裡面展出許多首次出國的珍物，甚至有在日本也見不到的皇室收藏；展館旁邊還有個茶館，提供有日本茶及台灣烏龍茶，後者是台北茶商公會代表 Ngôo Bûn-siù（吳文秀）帶過去的，這位茶商日後被 Tsng Ing-bîng（莊永明）稱為「第一個看到巴黎鐵塔的台灣人」。

2018 年是法、日建交一百六十週年，當年出現「Japonismes 2018: les âmes en résonance」（和風主義 2018，共振的靈魂）一連串文化活動，把十九世紀法國人對日本文化的著迷重演了一遍：浮世繪各名家作品輪番展出，

裝飾藝術博物館舉辦了一個以「和風主義」為題的大型特展，吉美博物館也舉辦了一個以「明治」為題的大型特展，連「在日本也見不到的皇室收藏出現在巴黎」的相彷情節也被複刻：Itō Jakuchū（伊藤若冲）一些鮮少展出的雞畫出現在小皇宮……。

這個共振在十九世紀一發不可收拾，作為該世紀法國物件的藏家，很容易「一時不查」從法國家庭收進一些日本來的物件。僅以相片中二件日本文物為例：Sumiyoshi Keishū（住吉慶舟）彩色自畫像及《明和伎鑑》[10]，二

遺憾的是，也有著明治時代的台灣、也曾在百餘年前參與這場靈魂共振的台灣，這次卻未搭上日本的便車現身於巴黎人面前，這要歸咎於島國文化官僚過於謹慎嗎？

04

11

者可能都是在十九世紀時流落到法國，儘管珍品程度差不多，卻是來自完全不同階級的家庭。

前者來自 Petzl（佩茨爾）品牌創始人的孫子，這個富商家族提供了全世界最頂級的登山設備，此畫作是早年購自巴黎左岸的古董店，經一陣遊說後讓渡出來：我們懷疑它是住吉慶舟唯一一張現存於世的彩色自畫像，他是大和繪住吉派創始人，依署名推測創作年代在 1777 至 1781 之間。而《明和伎鑑》則是一位年紀頗大的朋友在一個農家閣樓的皮箱裡發現的，皮箱原隸於他的祖父，百年來沒有人動過；閣樓位於 Évry（埃夫里，89140），那是連 google map 都不提供地景

服務的偏遠村落。皮箱物主並沒有日本旅遊的經歷，甚至未出過國，朋友推測：「或許是哪一次到巴黎旅行，看到巴黎人都在迷戀日本『manga』（註：漫畫，朋友指的是葛飾北齋的「漫畫」），就順手從書店帶回家。」這本書在 1769 年出版時被列為禁書，珍貴之處除了稀少外，還有當時名人小山雨譚醫師的用印 [11]。從這兩個物件可以遙想林忠正及其同行競爭者，在那年代如何努力地將日本文物一船一船地銷往巴黎。

12
一套生產於 1920 或 1930 年代 Limoges 的和風餐具兼茶具組，藉由隨意的樹枝傳達出一種東方仕女才有的美感。攝於作者台灣典藏室。

在十九世紀下半葉至二十世紀初期的和風主義作品中，最親民的藏品莫過於家用陶瓷；此時的裝飾工匠受和風影響，大開大闔地將花草形象「不對稱」且「大尺寸」地印在餐盤的中央，例子可見於 Nimy（位於比利時）、Lunéville、Sarreguemines 等地與 Limoges（利摩日）一些工坊的作品 [12,13]。這些原本是百年前歐洲藝師拿著亞洲元素來吸引歐洲消費者，到了二十一世紀，卻成為亞洲藏家積極買回亞洲的重點。

或許您下一回入手的法國和風主義茶壺，在很久很久以前泡過吳文秀帶去的台灣烏龍茶。

14

和風主義也見於英國，這是該國名廠 Wedgwood 在 1884 年 7 月生產的和風花草盤，此優雅配色在市場上幾近絕版。攝於作者台灣典藏室。

13

出自比利時 Nimy 皇家窯廠的和風主義作品，製作於二十世紀初。攝於作者台灣典藏室。

13

II

關於
收藏
的概
念

RESPIRERi

05

品味的脫亞入歐

每個人或多或少是收藏家，請容許我以自己為例來說明。在大學時代，我就會拿家教賺的錢買古物市場的假玉及假銅器，那時笨到連商家這樣的話都可以讓我掏出錢來：「哪有人那麼厲害，剛開始學就買到真品，都嘛是從假貨開始的，那件……你手上的那件『保證假的』，從它開始買吧。」退伍後回打狗從事社區總體營造的工作後，對於當「文化上的中國人」無甚興趣了，自然也不再對 Made in China 的古董貨有所堅持。

這顯然是一種解脫：天下這麼大，為何要往造假第一名的領域裡窮鑽呢？中國古董古物的真偽辨識學習成本太高了，高到把一項原本愉快的活動，變成一場四面埋伏的突圍，為何要如此為難自己的時間與荷包呢？

那時每週日都往高雄市十全路底跑，買了不少眷村與國營事業舊工廠拆除過程中四散的文物，買不起就打電話叫公立博物館來買，如科工館的高硫相片集。我與朋友鄭德慶的合力挖掘所得，有的相片出現在我主筆的《看見老高雄》一書；同時，也開始有了所謂台灣民藝的收藏。

RESPIRER s

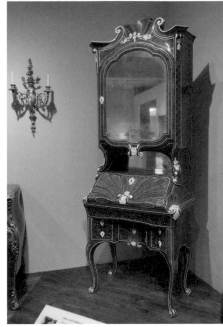

在品味上的脫亞入歐是後來的旅法經驗；來到法國後，每年最興奮的日子就是 vide-greniers（閣樓清倉）1 的時日：家家戶戶擺攤便宜出售家中舊品，很快地，對於法式傢俱低調優雅的偏好勝過其他型式；再過幾年，升級泡在 Hôtel Drouot（德胡歐大廈）裡頭，練了估價眼力，得以進出繪畫市場。十九世紀名記者 Henri Rochefort 說過：「文藝愛好者分有三層級：買了不值那價格的物件、買了值得那價格的物件、買了高於那價格的物件，第三級是買家的應許之地，但要到達那裡，注定要從第一級出發，並且經過第二級。」回首過去，我們的確是循這個路徑過來的。

在巴黎的公寓裡，因著一種生活情趣，原本便經常更換內部裝飾，為此還得租用倉庫來堆放季節不對的「過季品」；這些百年傢俱

1
Puteaux 街坊的年度大事：閣樓清倉日。

與文物有的是世居那裡的朋友因搬家相贈，有的是我們從事繪畫買賣順道購藏的。2019年搬回台灣時，它們被放入兩個貨櫃與我們一起返台。

搬回台灣之後，緊接著是一趟美國行，在法國開了天眼的我們，在這次美國博物館之行已懂得欣賞展間裡裝飾藝術作品，不再只是看畫作與雕塑。有趣的是，這裡的裝飾藝術仍以 Made in France 為主，美國人也在「呼吸巴黎」這件事療癒了剛離開法國的我們；底特律美術館「fashionable living」（時尚生活）展間裡2放置的傢俱、油畫、陶瓷、燭台……全都來自法國，文案是這樣介紹的：

71

「在十八世紀，如果您有奢華的品味並且錢不是問題，那麼沒有一個地方比得上巴黎，巴黎吸引的客戶是橫跨洲際的上層階級，這裡有技藝卓越的匠師時時在進行創新，以符合客人層出不窮的要求。」

十八世紀，法國風情代表最潮、最貴，其實直到二戰前均是如此。戰前台灣全島最精緻且最豪華的室內布置，應該是落成於 1913 年的第二代總督官邸（臺北賓館）[3]，這裡採用法國第二帝國與英國維多利亞共同的裝飾藝術語彙，如其一樓會客室裡的 borne（圓形多人沙發）[4]，這個十九世紀初期的英國發明物，後來成為法國第二帝國時代的象徵物[5]；另外，儘管這裡是在南國，總督官邸卻仍設了壁爐，爐前有屏風，爐上有座鐘與大鏡子，大鏡子兩側是壁燈，這是巴黎宅邸標準的組合法。

5
羅浮宮部分空間曾是拿破崙三世的住所，代表第二帝國式樣最奢華的案例，客廳有豪華的圓形多人沙發。

3
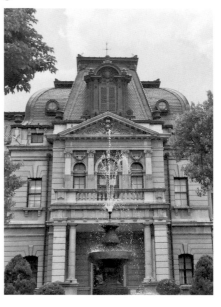

4
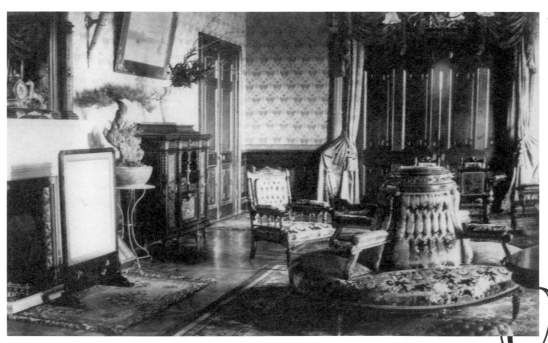

05

Art déco 可追溯至法國人 Francis Jourdain 創作於 1911 年的幾何造型作品的啟發，以法國及比利時為搖籃，在一戰結束後正式出現，而成為第一個影響世界的裝飾風格 6-10。1930 年代的台灣即有著濃濃的 Art déco 味道，知名的例子是 1932 年 12 月於臺南市末廣町開幕的台南林百貨，其室內裝潢承載著南部人的 Art déco 記憶。

6
Art nouveau 流行時序在 Art déco 之前，這個 1920 年代衣櫃是二者過渡的產物，這一件比例與細部處理都很成功。攝於作者台灣典藏室。

7
幾何階梯造型的壁爐套，戰前的 Art déco 作品，偽裝成大理石的木作。攝於作者台灣典藏室。

另可見於 1936 年攝於台南的吳秋微與高秀圓銀婚（二十五年）照 9，客廳裡兩人所坐的沙發就是 Art déco 式樣。吳是位醫師，出生於 1890 年，與太太都是出身於台南望族，家族成員多為牧師和醫師。相片中還出現了：Medicis 型水晶花瓶、Raphaël（拉斐爾）Sistine Madonna（西斯廷聖母）局部複製畫、洋娃娃、窗簾、鋼琴、鋼琴的蕾絲布、西方地毯……，這些都說明了該年代本土舒適階級生活美學的徹底西化，有朝一日台灣若成立裝飾藝術博物館，這個場景絕對值得復刻出來。

關於西化，就建築史的角度而言，所謂的台灣「傳統」老街——從迪化街到新化老街

5

8
一件很鮮明 Art déco 風格的壁爐鏡，1920 年代或前後的作品，出自巴黎河右岸聖保羅村（Village St. Paul）的古董店。攝於作者台灣典藏室。

05

10
幾何圖騰的黃銅水果盤、多角形的瓷盤、俐落把手造型的茶壺、強調線條的廚櫃……這些全都是 Art déco 風格的作品。攝於作者台灣典藏室。

——哪一個不是由立面裝飾繁複的西式建築所號召？更不用說所有日本時代起建的大型公共建築，即今日所謂歷史建築的一大篇幅，全都是西洋建築。再看看傢俱，知名匠師王漢松在修護了「富貴喜春」梳妝台後的出版品，使得此 1920 年代傳統泉州式細木作品被好好地研究了一番，觀其裝飾與整體美感，我們不得不感嘆在傳統傢俱工藝領域裡也有程度不小的西化。最後一例，嘉南平原一個竹編土塗的農家瓦屋已經快要 120 年了，裡面放了一件有年代光澤的老傢俱：那是我祖母的嫁妝，一個 1930 年代晚期西化風格的化妝台，它在那裡靜靜地訴說：甚

至是農家，台灣人的生活美學在戰前即著手「脫亞入歐」了。這些經驗讓我們不得不說：西洋，早就是台灣傳統的一部分。

回顧日本時代台灣官民如此泰然地吸收歐洲元素，與之相比，今日的我們就顯得捉襟見肘許多；臺北賓館的色彩計劃、傢俱擺放已經走調，中式傢俱的空間使用習慣與其西式室內結構多所牴觸，壁爐與椅背面對面，令人感嘆地想問：這世間是否會有比這裡更粗鄙的國家級迎賓館？至於林百貨，經營單位也未依室內外建築 Art déco 的痕跡去發展傢俱採買的原則[11]，有點可惜。這些都不是特

例，在裝飾藝術產業領域裡，從業者普遍不重視日治現代化所留下的記憶資產。

有人說：西化是接受現代生活，現代不能取代傳統，我們有根、也有傳統。或許可以這樣回應他：當一位文化上的台灣人，根與傳統就會比台灣島上那種「文化上的中國人」來得寬廣許多，不是只有從中國來的才算是根，「脫亞入歐」不是在遺棄什麼根，反而是在重拾我們曾經有的根與能力：那個被戰後中國國族主義所壓抑的記憶資產，以及那份原本能悠遊於不同美感世界的自信。

11
目前林百貨所挑的燈具很難與整體建築相呼應，其實只要挑個 Art déco 風格的燈具即可解決。

14
在今天，義大利仍是古典樣式傢俱出口大國。這類義大利血統的餐車因著繁複裝飾及亮光漆面，在台灣市場很受歡迎，大都是 1980 年代前後的作品。攝於作者台灣典藏室。

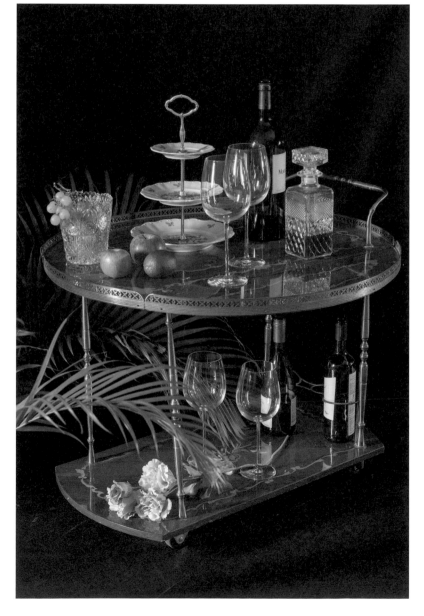

{
TIP

到了二十一世紀，台灣的西洋古董古物店林立，不少是美、英、荷、德、義、西血統[12]，卻較少見「真的」法國物件，法國古物古董專賣店更是寥寥無幾，如此狀況是由以下原因所構成：一、台灣市場仍無能力辨識法式與其他歐風的不同，進口法國貨在競爭上很吃虧，當年原價比較高，今日在古董店的售價當然也會比較高。二、在法國，辦理文件、境內運輸、出口等行政是出了名難搞，這些成本比其他國家高出一大截。三、法式美感一向走低調優雅[13]，並不太符台灣人對歐風的刻版印象，或許高調華麗的義大利風更有代表性吧。[14] 四、語言隔閡，這一行很少人有足夠的法語能力與背景知識進行

手上文物的研究。總之，儘管法式美感在西方世界最搶手，但在台灣未必討喜，希望這個情況在這本書出版後能取得一些平衡。

12
整理運回台灣的物件，發現我們在巴黎也購藏了一些出自英、荷兩國的產品：二十世紀初英國半圓櫥櫃、荷蘭吊燈等。攝於作者台灣典藏室。

13
1856 年製作於美國的新洛可可沙發；洛可可源自法國，但這般囂張的洛可可在法國不會受到歡迎。攝於巴黎裝飾藝術博物館。

05

06

收藏是一條比自己生命更長的路

入手一件古董古物，不只是為了日常生活的美感需求[1]，或為了佔有一件可把玩的財富，這同時也是一種探索、一份責任與一項創作。

每個物件都有一段獨特的生命史，身上都留有創作者及光陰所刻劃的密碼；收藏古董古物的樂趣即在於：透過主題、功能、風格、材質[2]、裝飾主題、色澤、磨損……的掌握，把這些密碼一一破解。古董知識無法全靠閱讀習得，每一物件都有一種文字難以傳達的「感覺」，那需要依賴經驗才能感受到，大家都是經由時時拿著放大鏡與小型手電筒與古董古物的互動，練得判讀與感受的能力。

此外，收藏也是在執行一項有關文化保存與文化交流的任務。每每在拜訪巴黎布爾喬亞的後代[3]，為了遊說他們將家傳數代傢俱讓渡給我們，經常會這樣說明：

「這不只是一場買賣，您幫助了亞洲世界的人能夠第一手地認識到法國裝飾藝術，而那邊的人也共同負擔了這項手工藝的文化資產保存之責，這是個互利的文化交流，經由這場交易，您不是失去了什麼，而是與地球另一端的人一起完成了什麼。」

RESPIRER *is*

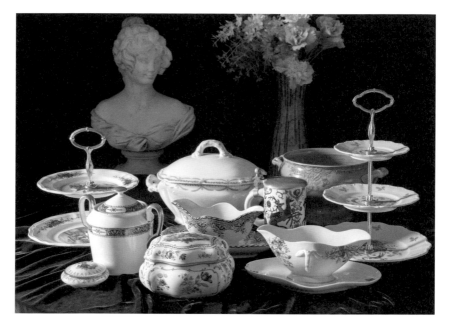

1
陶瓷收藏是
許多台灣人
踏入收藏的
第一步，因
為它很容易
成為日常的
一部分。攝
於作者台灣
典藏室。

2
好奇心是收藏的重要動力之一，如
用豬膀胱撐出來的燈罩帶來珍奇
感。

3
繪畫交易工作讓我們有機會見識
到：在巴黎最寸土寸金的地段，
仍隱身著這樣獨棟獨戶的建築。

06

也就是說，請把每一次採買視為責任的接手：代替全人類短暫地（或許是半個人生）保護一件有形的文化資產。

最後，收藏當然可被視為一種創作。

奇美博物館[4]許文龍創辦人、順益美術館林清富創辦人、鳳甲美術館邱再興創辦人的共同經驗告訴我們：創作不一定得靠文字、繪畫、舞蹈或演奏，創作可以是經營一個獨特的收藏庫，它自然會傳達出藏家的生命經驗、認同、好奇、品味，乃至於對世界的看法；比如 Henri d'Orléans（1822-1897）堅持 Château de Chantilly（香堤伊城堡）的畫作不得拆散[5]，這可以讓世人永遠認識到他完整的收藏品味。

許多法國人在過世數十年後，經由藏品的拍賣或展示——「我何以為我」才展示於世界，有的刷新了世人的印象，有的則喚醒了集體記憶。時尚大師 Yves Saint Laurent 的男友、企業家 Pierre Bergé（1930-2017），在2009年、2015年拍賣了兩人在法國與摩洛哥的藝術藏品，由此，世人終能細細地欣賞二位名家的品味；Helena Rubinstein（1872-1965）是舉世聞名的美容產業企業家，2019年巴黎的 Quai Branly（布朗利河岸）博物館展出其收藏時，不少人才知：這位定義何謂「摩登」的人，很反差地，原來也是第一藝術（過去被蔑稱為原始藝術）的好奇者；此外，爵士樂手 Bill Coleman（1904-1981）的樂器與簽名唱片在2020拍賣，這個名字又回到老爵士樂迷的心中。作為名廚，Thierry

Marx 的收藏品味也受到世人關注，除了古希臘至今日料理重要書籍的初版之外，他也是位刀子的收藏家：不是菜刀而是軍武級的，特別是江戶時代的日本武士刀⋯⋯。

當許多法國富人與才子常身兼某領域的大收藏家時，無法成為大收藏家的總統們，不免也要用某個領域的愛好來定義自己的歷史形象。與馬奈、莫內交好的克列孟梭總理與這些藝術家朋友都偏愛和風主義，1891年他到吉美博物館參加佛教儀式時對記者說：「你們都看到了喔，我是佛教徒。」這幽默地表達了他反對天主教教權干政立場；他的亞洲文物收藏今日仍可見於上述博物館，包括了三千件こうごう（香合）；龐畢度總統的政治生涯象徵了法國戰後之現代化，他偏好現代藝術，和 Georges Mathieu、Bernard Buffet、Niki de Saint-Phalle、Jean Tinguely 這些藝術家有深厚私交，也試著把抽象畫掛到十八世紀建築的愛麗舍宮內，身後則留下龐畢度中心：全世界第二大的現代美術館。對於世界文明博學的席哈克總統偏愛的是第一藝術，他留下布朗利河岸博物館。

在法國，政治人物會靠著與藝術家的交往來提高身價；在台灣，則只能看到有些剛好反過來的例子。在法國，富人會想透過收藏來掌握象徵權力；在台灣，卻經常見到隨波逐流，可能會有許多人和我們一樣，對於依拍賣本封面下標的習慣感到疑惑，而這幾年藝術品熱錢只流往幾位第一代西方中裔藝術家的作品，如在法國的 A 與 B 畫家，令人感到可惜；為何大家不認為透過收藏來表現自我

是件有趣的事呢？

在進入世界美術史的藝術家中，可能沒有一位比畫家A更無聊了，他一生在有限的美感框架內進行變化不多的組合，像具不用思考的機械；若非所謂華人市場的「鼓勵」，我們相信沒有藝術家甘願如此平板地度過一生。至於B的畫價是同年代 Léonard Foujita（藤田嗣治）[6] 戰前佳品十多倍，背後支撐的若不是一種鎖國型的世界藝術史知識，就是該投機市場已來到了最高點；在本書寫作時，全世界像B這等畫價的畫家，大概只有他的 wikipédia 僅僅只有三個語言版本。

關於以稅制鼓勵富人進行藝術投資，全世界可能找不到一個國家比台灣更偏頗的。以遺產稅制為例，藝術品收藏可以降低課稅級距，並提供了一種隔N代繼承節稅法，N可以無限大，理論上直到脫手的那一代才課一次稅，與其他型式的財產完全不同。

6
藤田嗣治的作品經常出現在巴黎的展場，B與他在巴黎的知名度可是相距甚大。

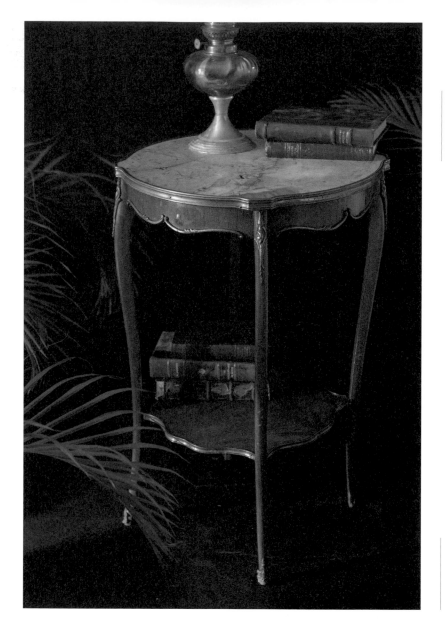

7
前頁：有心培養品味鑑賞家的祖父母，可以讓孫子的童玩就是古董。攝於作者台灣典藏室。

9
地板立鐘象徵著家庭世代的連結感，收藏品本身會喚起有溫度的記憶。攝於作者台灣典藏室。

8

8
收藏法國古董可以從這樣的小傢俱下手，路易十五風格上在細部帶著些 Art nouveau 味道，用上了石材、實木與黃銅，一件優雅又豐富的 1890 年代作品。攝於作者台灣典藏室。

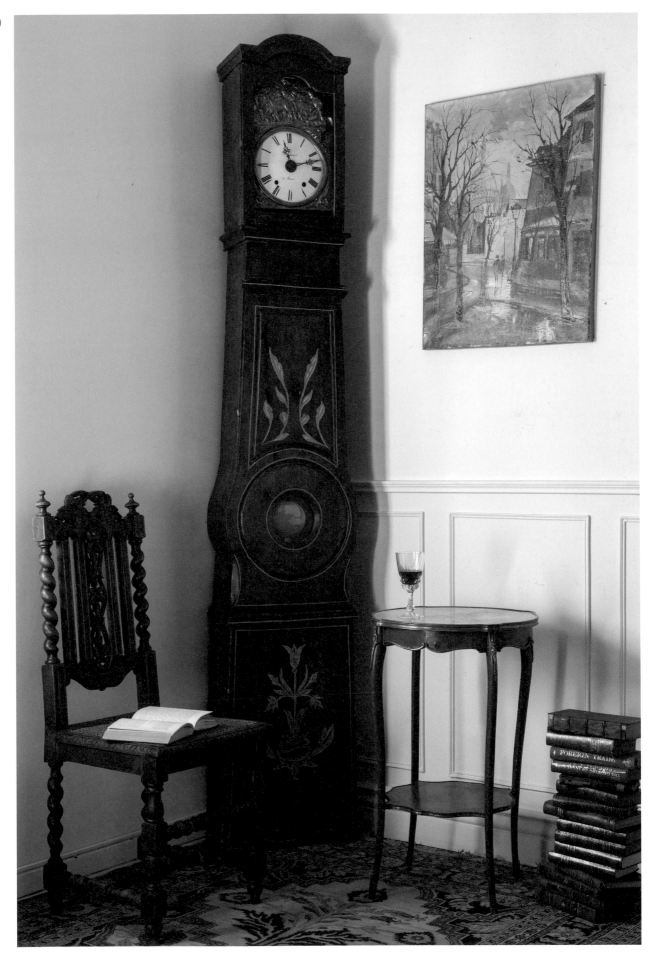

可以想像，不少台灣富人都有可觀的收藏，希望這些人在構築其典藏清單時，思考的不只是財富傳承，而且是在和後代對話：爺爺奶奶的品味與眼光還算有趣吧？就算非大富大貴之命，任何口袋深度都有其對應的收藏層級，每個層級都有好品味的可能，藏品可傳世的收藏家應是形形色色，法國作家 Daniel Pennac 的小說提到：「古董商就是靈魂的掠奪者。」那麼收藏家這一身分，可以是從這些老靈魂塑造自己家族靈魂的人，而各家靈魂都該是特別的。

從留給子孫一書櫃的書，演化到留給子孫一個古董書櫃，這需要多少代的時間？這是德皇轄下阿爾薩斯一地的產品，製作於 1904 到 1918 年之間，玻璃的兩扇門是微弧狀，一種德法混血的品種，混得極恰當，既端莊又優雅，即使在歐洲市場也極為罕見。上面印有細木師傅簽名與地址，以此可判斷年代。攝於作者台灣典藏室。

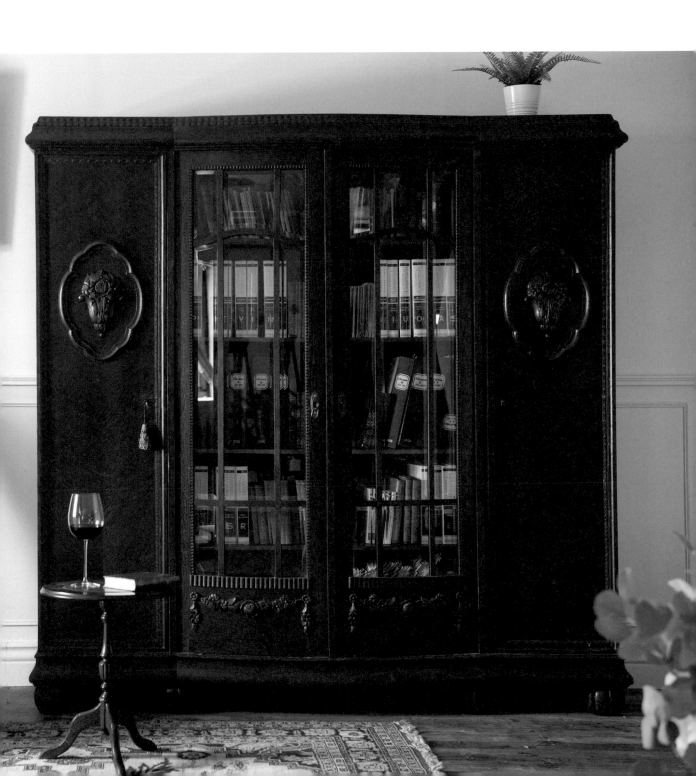

07

有著年代光澤的老傢俱

赴法國採購古董傢俱，卻只想認識四個法文字，那一定會是 époque（時代）、ancien（古老）、copie（複製）、style（風格）。

當一件作品名稱被續上「d'époque」（時代），指的是製作期就是該風格創發期：如在路易十五統治時期（1715-1774）所製做的路易十五風格桌子，本書稱之為「時代品」；相反地，後世（比如路易十六時代）製作的則稱為「copie」（複製品）。由於工具、工法、組裝法、美感都會隨時間演化，時代品與複製品可以靠肉眼辨識出來，甚至是「copie d'ancien」（遵古製作的複製品），也可能從木頭的光澤看出蹊蹺；遵古製作的複製品經常出現在座椅，在法國的古董世界裡，一對古董沙發的價格不會是一張的二倍，而是三倍，於是落單的很需要另一張來增值；另外，兄弟分家時會將家傳的椅子也分了，之後各自再請細木師傅複製以補足件數。最後，冠上「de style（風格）」的作品則是以現代工業方法輔助生產的複製品[1]，組裝法隨之不同，細節的手工雕刻也較不細緻，本書稱之「風格品」。

1
巴黎工坊所演繹的西班牙文藝復興風格品，由於製作精巧，讓人搞不清楚新舊件，其實這是 1970 年代初的作品。攝於作者台灣典藏室。

RESPIRER à Paris

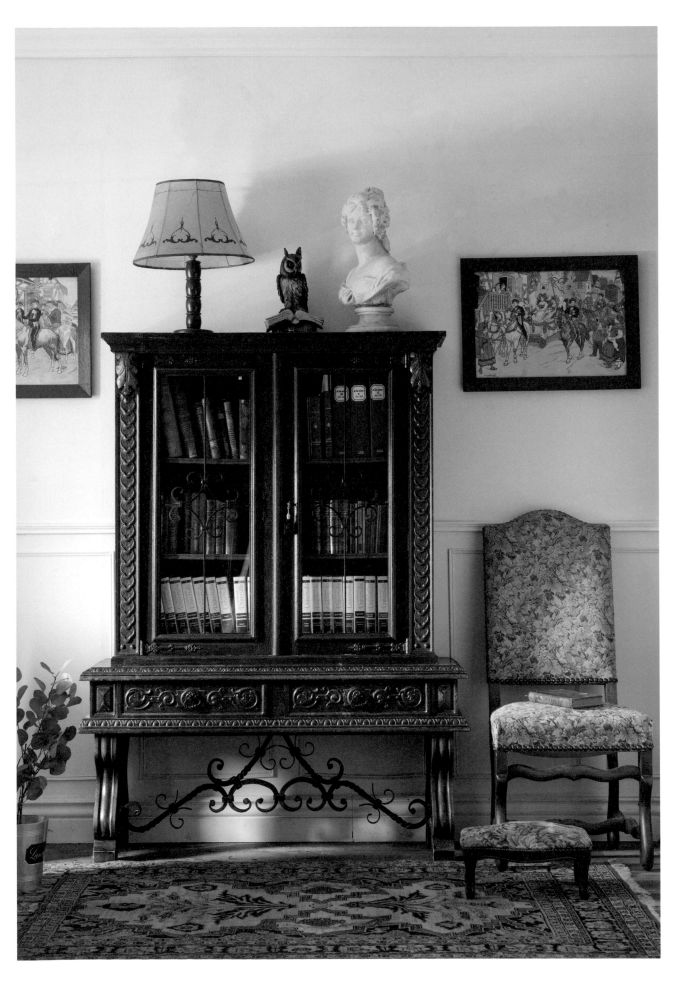

這四個法文字意謂著不同的價位，但我們不會說其中哪一種是仿冒品或偽件；由於現代工業的製作方法通行於十九世紀下半葉，遠遠超過百年前，只要手工成分多或精湛，風格品出現在巴黎古董店是很正常的[2]。複製品或手工成分多的風格品的消費行為有一個特別的意義：它鼓勵了一項無形文化資產的延續，讓細木工這行傳統手工藝的傳承有望。

2
兩件路易十五沙發的風格品，左邊是二十世紀上半葉作品，右邊是十九世紀（上半葉？）的作品，不難從整體美感看出二者年資之不同，另可從雕工的精細程度來觀察。攝於作者台灣典藏室。

2

對於古董古物業，年代與真假判讀是很核心的專業能力。木頭是有機物，歲月會改變其外觀，特別是光澤，有些種類的木頭光澤會愈來愈亮，有些卻是愈來愈暗；染色或可偽裝，但會缺乏一種歲月累積才有的熱度感、透明感[3]，更何況我們還可從木件的剖面看出有無染過色。

修護是讓文化資產得以存活的必要手段，不可將修護品視為偽件，但修復過就要註明；進行修護時，表面的更替會染色處理，以免新舊木件色澤的差異過大而破壞美感，但結構處就會放任之，讓人一眼識出修護經歷。

除了光澤與顏色外，風格、美感、功能、組裝法、金屬裝飾零件、工具痕跡、材質、裝飾主題、蟲洞、使用痕跡、工法習慣、裝飾

線腳……都是年代與真假判讀的線索。這應該可以系統性地介紹，但其實連法文世界也找不到這類的專書，一來這知識的學習成本很高，二來這終究無法只是紙上談兵。

判讀年代，技術史是必備的知識，比如鋸木機械化是在 1840 年代才開始通行，在這之前，手工難以平順工作處——比如木件彎曲——會留下不規則的手工鋸痕。

3
十九世紀的櫃子、1900 年代的雨傘架，散發著百年木頭的光澤。攝於作者台灣典藏室。

07

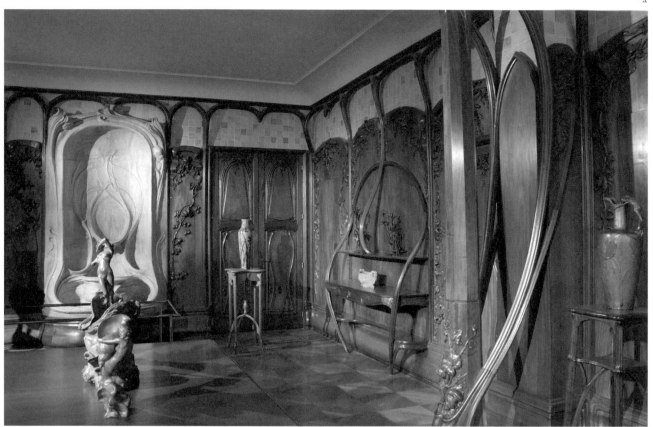

4

5

因著鋸木機械化能力的提高，木板（planche）與貼面木薄片（placage）的厚度會隨著年代而瘦身。以後者為例，十八世紀末再薄也只能到 2-3mm [10]，1mm 就是十九世紀或之後的作品，0.6mm 得等到 1860 年之後。至於鋸痕，到了二十世紀，因為砂紙磨平變得很容易，連機械鋸木留下的規則鋸痕也摸不到了。某年代之前的傢俱再怎麼豪華也不會磨平靠牆的粗糙表面，會嫌棄這細節「沒處理好」的採購者反而比較有可能被騙。

不規則狀的手工鑄造鐵釘也是一項年代考據線索，不規則到什麼程度也是。在十九世紀中葉之前的傢俱不會使用螺絲來固定結構，那很可能是由發明於 1859 年、並在之後革新傢俱生產作業的「Thonet 14 號椅」所開啟的改變。此外，抽屜使用兩百年所產生的磨損不同於使用五十年的。

6

4
熟悉各風格的年代是欣賞裝飾藝術的起步，這是奧賽美術館的 Art nouveau 展廳。

5
寄木法透露了年代，十八世紀法國細木師父大量使用一種名為 frisage 的鑲面技法，攝於巴黎裝飾藝術博物館。

07

6
在巴黎許多餐廳都以 Art nouveau 的時代原版內裝作為號召，此為 La Fermette Marbeuf。

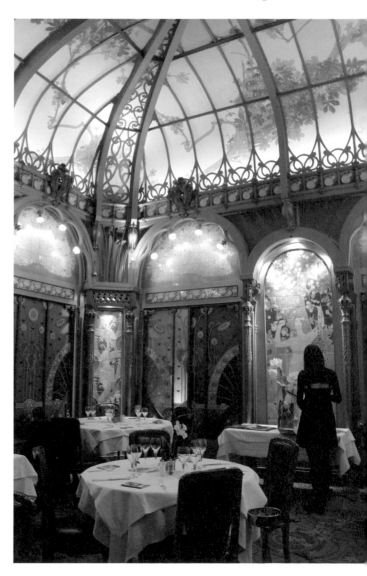

7

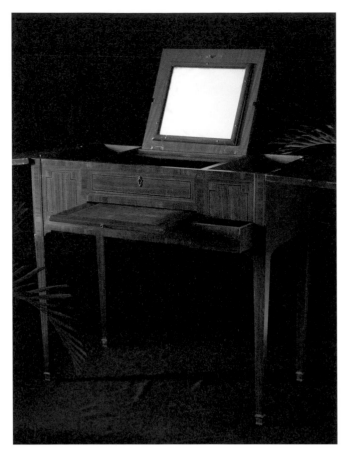

8

9

7
在巴黎時，我的鄰居是古董修護師，他來我家作客時，我請他鑑定這個男用梳妝台的年代，他只花了一分鐘——主要看抽屜的材質與工法——便回答是十九世紀末，此一年代與原物主的說法一致。攝於作者台灣典藏室。

8
一個亨利二世風格的櫃子，但雕刻工法透露出是十九世紀下半葉的作品。攝於作者台灣典藏室。

直到二十世紀初，人類才認識到如何處理木料到防蟲蛀，在此之前，蟲蛀是很常見的[11]；記得拿根長針刺入小洞，天然蟲洞的路徑是有許多彎曲的，若洞洞均可讓長針直入，那一定是人為的，可惜只有經驗夠才能避開高段偽裝；同時，也要提防貼上有蟲洞的老木皮來偽造年資；不過，若遇到拿老木餵出蟲洞再去新作「老傢俱」，就只能靠工法、美感和使用痕跡感來辨識了。其他偽件的證據還有：木件磨損的傷痕過於大小一致、傷痕分布過於規則、腳底磨損痕跡不符年資……。

偽件是為了騙取年資，年資則是為了增值，但這對於台灣某一部分買主而言可能是徒勞

10

9
就材料掌握上，這樣的矮桌可以出現在十九世紀，但它是 1960 年代的產品。法國人在客廳放個矮桌，是遲至一戰後才出現的習慣。攝於作者台灣典藏室。

10
Placage（貼面木薄片）的技術不斷精進，其厚度經常是判斷製作時代的依據，愈厚愈古老；圖為十八世紀末的法國工法。

的，這些人偏愛十八、十九世紀風格，卻堅持不採購二手貨，只肯入手新品；或許可以這樣說，這就像紅酒中只喝薄酒萊新酒那般可惜，沒有克服對於單寧的不適應，是進入不了紅酒的大人世界；同理，無法懂得欣賞木頭因年代久遠而泛生的光澤，是進入不了木作傢俱的大人世界。更何況，古董傢俱就像一瓶好紅酒，愈放愈有價值；相反地，受限於現代工法，薄酒萊新酒式的傢俱卻不耐時間考驗：不夠堅固，也難以保值。

在此提醒：台灣市場的一手風格品極少來自歐洲，絕大多數是來自南洋與中國的工廠，呈現一種亞洲人詮釋的歐風：我們在歐洲十多年從未見過的歐風，而且這些詮釋幾乎沒有成功的案例；2019 年剛返台時我們打開電視，發現這類傢俱充斥著台、中、韓的電視節目，很是驚人，若不是裝飾走到張牙舞爪的地步，就是「金光閃閃」到氣質蕩然無存，一件件如同出自唐日榮的倉庫，瞥不見木頭的年代光澤；至於比較廉價的，還可以一眼就視破年代感是漆出來的。

或許，當法國老傢俱漸漸參與台灣社會的日常之後，人們目擊了木頭陳年光澤的魅力，並體會了裝飾的節制及各部位風格協調的優雅，就會漸漸脫離當前對於歐風的欣賞角度。

07

11

11
此番蟲蛀說明了它十八或十九世紀的出身，這是一手風格品所無法欣賞到的蒼桑之美。

12
金屬零件的立體化、厚薄、精細程度都是判斷物件年代的參考依據。本件以寄木鑲面拼出有立體弧度的花紋，非常考驗細木匠的功力，市場罕見。十九世紀作品。攝於作者台灣典藏室。

布爾喬亞品味，從 kitsch 到平反

一般而言，史家把法國的十九世紀界定在 1814 到 1914 之間：拿破崙退位到第一次世界大戰前夕，在這段期間沒有任何君王或其身邊的人對文化品味的演進有足夠的影響力，也就是 art officiel（官方藝術）[1] 不再主導美感經驗演進；掌握主流品味趨勢的，是那些靠著錢財、靠著政治權力而成為社會新領導階級：布爾喬亞。

這群人的品味保守，可見於法蘭西喜劇院不斷重複上演古典作品，也可見於 Eugène Scribe 最受吹捧，這位劇作家的名氣在今日遠遠不如大小仲馬[2]、雨果或左拉，但在當時的世界可是反過來的；同樣地，畫市裡被布爾喬亞所推崇的學院派畫家，無人能將當年的名望延續至今；建築型式上，他們不斷搜尋古典元素，並湊和起來：即興於 1860 年代的 éclectisme（折衷樣式）[3]；至於裝飾藝術，它一直緊貼著建築風格流變而走。

3
兩個折衷主義建築的大廳，左圖為 Palais Garnier（巴黎加尼葉歌劇院），法國折衷主義建築顛峰造極之作，右圖為日本時代台灣總督府的玄關。台灣人習慣將日治歷史建築誤稱為巴洛克建築，其實它們通常是折衷式主義作品。

RESPIRER *is*

1

路易十四世太陽王對藝術品味掌握的權力之大，幾乎只有數百年後的 totalitariste（全體主義）政權們能匹配，凡爾賽宮鏡廳天花板繪畫為其御用畫家 Charles Le Brun 的作品。

2

Château de Monte-Cristo（基督山城堡）是大仲馬的巴黎近郊住所，《基督山伯爵》的愛好者不可錯過。

3

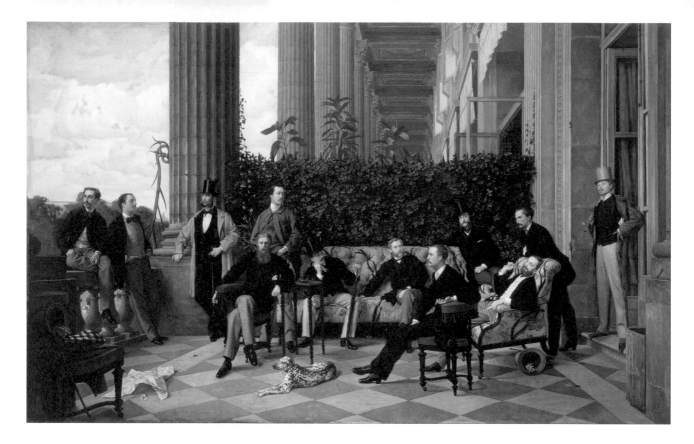

這些工業鉅子、銀行家等各式社會新貴，無意創造自身的內在認同，他們並不需要一個屬於己身的風格，反而希望透過十八世紀與十九世紀初風格裝飾藝術品的擁有與展示，來取得一種象徵合法性，以完整取代那些正墜落的貴族階級[4]，後者是那些風格原有的代表人。

然而，限於出身，這些人對於這些風格不一定有足夠的鑑賞能力，更無法掌握其真確性：什麼風格才會出現哪一類紋飾、哪一型桌腳？事實上，他們就是雜食性的：風格混搭的作品反而更受到他們的歡迎；混到後來，史家甚至得問：布爾喬亞的品味所主導的流行風格，稱第二帝國風格或拿破崙三世風格，盛行於 1860 至 1880 年代，延伸到世紀末，它有發展出自屬的式樣？或者只是一種純粹混搭？這年代生產的要算是時代品還是風格品？站在「純粹混搭、風格品」立場的人視折衷樣式為一種「階級攀附」而產生的惡品味，德文的 kitsch（媚俗）這詞的出現與此攀附有關；儘管今日 kitsch 這詞不一定與「混合」這概念有關，但一樣是指向暴發戶的品味。

4
James Tissot（詹姆斯‧堤索）於 1868 年所繪的《皇室街上的俱樂部》呈現一片死氣沈沈的貴族成員，只有最右邊那一人是氣勢昂揚的，也只有他沒有貴族身分，他是布爾喬亞。（巴黎奧賽美術館藏）

然而，社會學家 Richard A. Peterson 分析道：

> 「彼時的雜食性反映了一個過程，
> 從知識上的冒充高雅——歌頌藝術
> 並賤視平民娛樂——出發，這雜食
> 性走向成為一種文化資本，愈來愈
> 成為一種欣賞稟賦，其所得的美感
> 經驗異於廣大的各種文化型式，不
> 僅異於美術，也異於林林總總的民
> 俗與平民表達形式。」

品味已獲得平反，裝飾藝術史家大都已同意：第二帝國是一個有自屬式樣的時代，這群布爾喬亞最後實現了自身內在認同與特有的品味 [5,6]，今日拍賣市場的高昂價格更反駁了過去的偏見，這階級的品味可不再是什麼惡品味的代表。

5
壁爐鐘成為巴黎客廳的標準配備，與布爾喬亞階級的興起有關。攝於作者台灣典藏室。

6
Musée Jacquemart-André（雅克馬爾－安德烈博物館）是巴黎的豪宅型博物館，原主人是第二帝國最有錢的人之一，出身銀行家族。這個吸菸房展現了十九世紀末折衷主義室內裝飾的好品味。

{ *TIP*

文藝復興、洛可可、督政府與第一帝國、復辟、第二帝國、波西米亞、北國、工業、新藝術、Art déco、70 年代、民俗風、禪風、鄉村風、當代……不同年代與風格的傢俱當然可以並置，若有足夠的美感能力，揮灑的空間自然很大，可以冒險混搭四種或以上風格，也可以冒險於對比，而不只是一味地尋求調性一致；但是，如果是新手，請保守點，底下的文字或許有些助益。

將古味傢俱、現代傢俱並置於同一空間，請選擇其一主打，呈八二波的狀況據說是最好的，至少不要出現五五波的狀況；若古味傢俱一方有醒目的超大量體者，如一個大書

7
以黃色來統一風格不一的傢俱，讓空間產生一種浪漫感。攝於作者台灣典藏室。

8
Philippe-Claude Montigny 於 1770 左右的作品，路易十六時代件，現藏於 Cognacq-Jay 博物館。（圖片來源：Musée Cognacq-Jay, J 361）

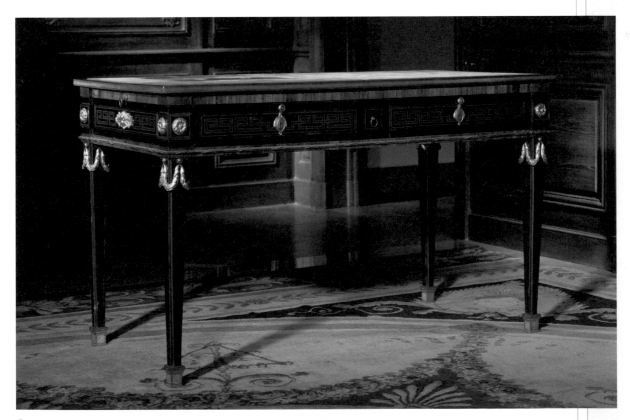

8

桌，這類的傢俱一間放一個即可。當古今二方有明顯的共同點：材質、顏色、主題、線條……比如它們都以黑色與金色作為主要顏色，或以同色系呈現統一情調[7]，或者使用了同一個設計元素，甚至出現了花草裝飾，那更加理想與順眼，搭配起來也可以更隨意，不受比例限制；再一例：巴黎人現在時興 Louis XVI[8] 風格的傢俱，就是看中其大量使用直線條，很能與當代傢俱搭配。

在量體方面，一空間內最主要、最顯眼的傢俱必須和整個空間取得比例上的協調[9]，要考慮到其量體會不會對整個空間高度產生壓迫感；也要小心不要放過多的傢俱，這一點很容易在古今並陳時犯錯；但有趣的是，當一個空間本來就過小時，放入一件過大的古桌子或古沙發，反而會讓該空間產生一種較大的錯覺。

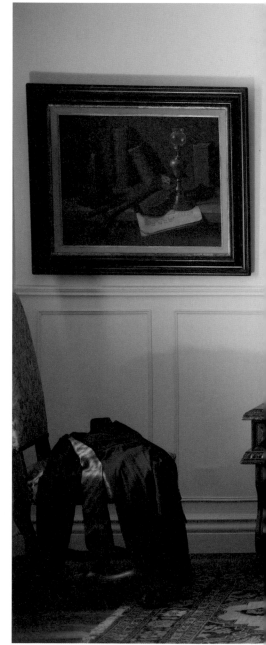

9
要依空間大小來決定壁爐鏡的尺寸，這是來自低諾曼地城堡的壁爐鏡，1840年代的作品，鏡上方有精細的裝飾油畫，畫是這整個壁爐鏡創作源起，它的年代更早許多，原圖藏於義大利一家國立美術館，是 Annibale Carracci 創作於1601年的作品；這可能是十七或十八世紀的複製品。攝於作者台灣典藏室。

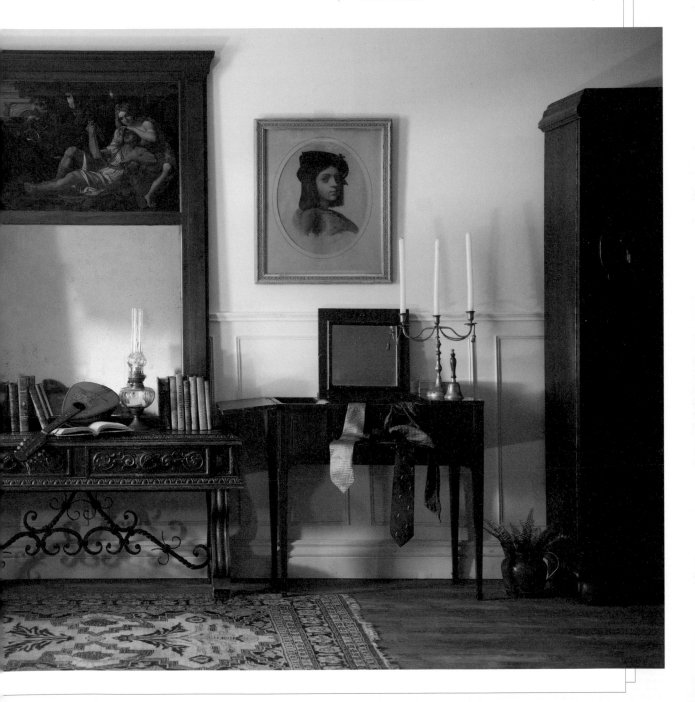

在材質方面，古今二方盡可能控制在二種為主：木頭與皮、木頭與金屬……，若出現第三種，比如塑膠，就要使其存在感較低為宜；有些材質的相遇有恰恰好的和諧：黑鐵工業風碰到藤、淺色木頭碰到金屬，可以多採用。在顏色上，若想採用一些鮮豔色的組合，最好只用一個主要顏色，另一個進行很小比例的點綴即可。

不論是古今哪一方，若出現大面積的布料，如大沙發或地毯，請選擇大地色，如褐色、咖啡色、卡其色、海軍藍、橄欖綠、酒紅、灰等。若想使用明亮的布料，控制在那些小面積布料使用的傢俱上。請記得古董沙發是可以重新上布的，沙發抱枕也是，後者可視為顏色或風格的橋樑：例如，拿破崙帝國風格沙發與現代主義矮桌顏色相異，可以把抱枕換成桌子的顏色。至於牆壁，建議維持原來白白素素的顏色即可。

10
此 console 現藏於 Cognacq-Jay 博物館，大約製作於 1785 年，應是 Adam Weisweiler 的作品。（圖片來源：Musée Cognacq-Jay, J 398）

10

不要拘泥於古董傢俱的原來功能，比如，一個 console（靠牆窄桌）[10] 風格品可以改裝為洗手台之用。最後，有兩樣古味東西可以任性地出現在各種環境裡，超級當代風格、使用了超繁複材質的空間也都通行：它們是古董鏡與水晶燈[11]。

若覺得以上搭配很麻煩，整間選擇一個風格不是很好嗎？比如百分之百是路易十五風格，這當然理想，但其實很難實現：我們總想擁有不同風格傢俱或裝飾的慾望，而且我們也想透過組合來顯現個性。

11
水晶燈有吊燈與立燈，均能為各式環境帶來豪華感。上圖可見二十世紀初的水晶立燈，攝於作者台灣典藏庫。下圖為法國國會議長官邸名為季節的客廳。

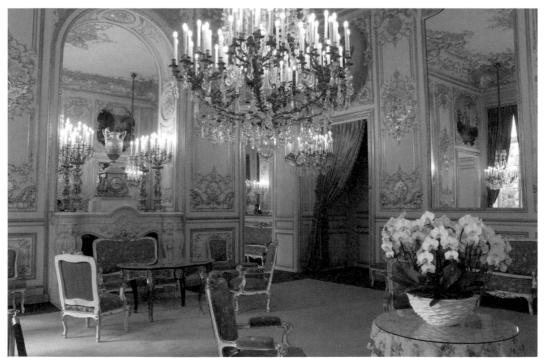

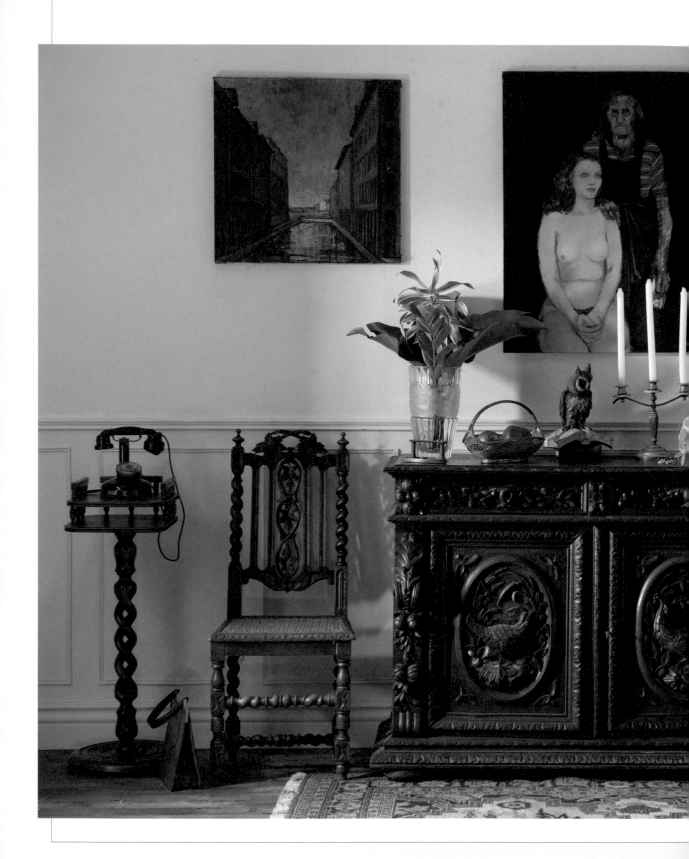

08

12
一群風格所屬年代相差四百年之久的傢俱，
因採用了同一個設計元素，相聚在一起讓
人感覺契合。攝於作者台灣典藏室。

III

關於
各類收藏品

RESP*iæ*r*i*

09

2019 年離法時帶著一個遺憾：時程上來不及去載諾曼地 Sainte-Marguerite-sur-Mer（濱海聖瑪格麗特）城堡滿滿的傢俱，這個城堡在一戰時邱吉爾住過，二戰時古德里安將軍住過，而「伯爵」能回城堡的日子，兩個家當貨櫃已出了港口。拜訪過這位貴族後裔三次，都在他的瑪黑公寓，面向小庭院，非常清幽，一次不巧約到他和一名高中女生補習時間；儘管身上流的藍血可上溯至十五世紀，今日的他是一名軍校的哲學老師，有次還瞥見衣帽架上掛了件上尉軍服。

確定無法同行去一趟諾曼地後，苦於官司而急需現金的他環視了公寓，建議我取走寫字檯，那是他從城堡運來巴黎自用的，十九世紀下半葉諾曼地匠師的作品；這十幾年來，象徵著他與祖上封邑的連結。

在法文裡，table（桌案）與 bureau（書桌）、sécretaire（寫字檯）是不同的概念。桌案沒有抽屜或只有一個，構造簡單；桌面下有抽屜的稱為書桌，桌面上有抽屜或格架的稱寫字檯，桌面上下都有抽屜的則又是書桌又是寫字檯。

RESPIRER is

書桌下的抽屜若只有一層，稱為 bureau plat
（平書桌），這是為攝政時期（1715-1723）
代表物，到了路易十五時代，平書桌二邊又
設了可抽出的平台，必要時可擴展書面[1,2]。
目前法國總統辦公室（金黃廳）即放了一個
細木匠師 Charles Cressent 製作於 1750 年的
平書桌，它被視為整個愛麗舍宮最吸睛的傢
俱。

1
在巴黎幫助我完成博士論文的平書桌。攝於
作者台灣典藏室。

2
法國總統的書桌。
（圖片來源：Dorian CORRADO 分享於 wiki）

Bureau en dos d'âne（驢背書桌）或 secrétaire à pente（坡式寫字檯）[3] 出現於約 1730 年，平時桌面被蓋住，往下打開蓋面可充作桌面延伸，桌面下設抽屜的是驢背書桌，若無則稱坡式寫字檯；這是一種有性別的傢俱，主要為女性使用。福婁拜在《情感教育》一書中，形容女人心就像是那些祕密小傢俱，抽屜一堆，彼此套在裡面，講的就是這類東西，因為這件小傢俱經常是屜中有屜，有的設計深藏不露。

3
左右圖為同一坡式寫字檯使用中與合起來的樣子，使用了玫瑰木等多種木材去拼出蓋面上的花朵裝飾，二十世紀初製作的路易十五風格品。上圖為一老版畫局部，出現坡式寫字檯及女主人；畫面及標題暗示她有滿滿的情書，讓她一讀再讀。寫字檯與版畫均攝於作者台灣典藏室。

Bureau à cylindre（筒式書桌）就是 secrétaire à cylindre（筒式寫字檯）[4,5]，往上打開四分之一筒狀蓋面即可見桌面及抽屜，最有名的例子就是 1769 年被送到路易十五面前的「le bureau du Roi」（國王書桌）[5]，這也可能是全法最有名的傢俱，至少確定是十八世紀造價最貴的一件傢俱；Oeben 與 Riesener 師徒接力花了九年才完成它，徒弟不僅在老師過世後持續這份艱辛任務，也娶了師母。

4
一件秀雅的二十世紀中期筒式古董書桌，過渡時期（1750-1774）的風格品，過渡指的是路易十五到路易十六之間的風格過渡，如本件可見到桌腳要彎不彎、要直不直的樣子；拉上筒狀蓋面後，再抽出桌面即可使用。攝於作者台灣典藏室。

5
凡爾賽宮參觀重點之一：國王的書桌。（圖片來源：TCY 分享於 wiki）

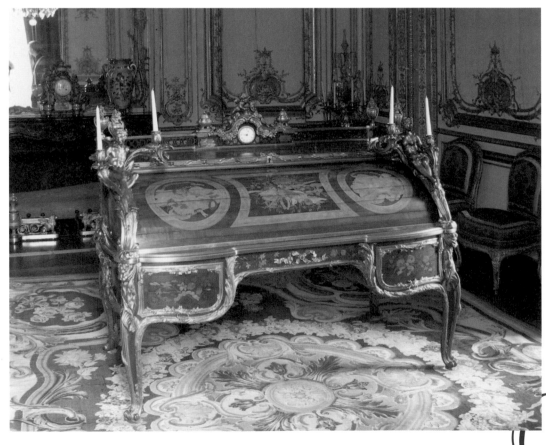

第三種寫字檯是 secrétaire à abattant（蓋式寫字檯）[68]，長得方方正正，合起蓋面有如一座小衣櫃，往下打開蓋面可充作桌面，桌面下的空間可放檔案卷宗；傢俱身上有銅件裝飾，頭頂著重重的大理石石板，石板並未用膠或卡榫固定，一移就走，移走後即可見上方構件，這才可能是真件，相反地，偽作經常修飾石板承座以圖好賣相。

「伯爵」售予我們的蓋式寫字檯[6]，是十九世紀下半帝國型式的風格品，寫字檯兩側上面有一對所謂的「retour d'Égypte」（埃及歸來）金色裝飾。1798 年，拿破崙將軍遠征埃及時帶了一群學者同行，稱「科學與藝術委員會」，其中 Dominique Vivant Denon（德農男爵）在 1802 年出版了《上埃及與下埃及的旅行》。

7
從位於巴黎左岸的孔德故居可知，這位實證主義哲學家是在蓋式寫字檯上寫作。

8
Mary Cassatt 創作於 1890-91 年的版畫《信件》裡，可見蓋式寫字檯一角。（圖片來源：Art Institute Chicago, Mr. and Mrs. Martin A. Ryerson Collection, 1932.1282）

此書爆紅，在十九世紀重印了四十多版，其中大量的繪圖引發了法國社會的 égyptomanie（古埃及熱），建築師與細木匠大量地將相關圖像應用在作品上，成為拿破崙權力的象徵。直到 1814 年拿破崙被流放厄爾巴島，古埃及意象才逐漸式微，但在波拿巴家族上位後又捲土重來。

伯爵家這件作品的桃花心木貼面，宛如左右兩把火焰燒了起來（很旺的意思），煞是好看。桃花心木是一種來自中美洲的木材，不

9
十九世紀下半葉的作品，也有著「埃及歸來」的主題。攝於作者台灣典藏室。

6
桃花心木依產地及取材部位有十倍以上的價差，這個來自中南美桃花心木因取材部位特殊而有著火焰斑紋（acajou flammé），是其中最珍貴的。攝於作者台灣典藏室。

易被蟲蛀，而且堅實不易變形與刮傷；十八世紀下半葉時，因其精彩的木紋而開始被大量應用於貼面，甚至成為 1806 年之前拿破崙時代的代表性木材。1806 年桃花心木的供應突然下降，直到 1814 年拿破崙失勢後才逐漸又流行；在這段式微期間，拿破崙皇帝率領歐陸對英國進行經濟圍堵，而英國殖民地正是桃花心木的主要來源。「伯爵」此一風格品即組合了「埃及歸來」及拿破崙年代前期的代表性木料，這個結合在波拿巴家族重掌政權後又興盛了起來[9]。

不論是驢背書桌、筒式寫字檯或蓋式寫字檯，我們都是到了法國才見識到，這些物件的實用性與裝飾性都很強，而且量體小，可置入任何空間，在法國古董市場很搶手。當台灣朋友參觀我們的收藏時，討論度最高的通常就是各式寫字用的傢俱，新奇感十足；這很可能成為「法國情調直送台灣客廳」最不花腦筋的解決方案。

10
拿破崙三世時代的客廳很流行這種小提琴形狀的桌案，都會配上小輪子，以靈活應用，十九世紀末作品。攝於作者台灣典藏室。

126

{ *TIP*

判斷一個書桌或寫字檯是否為百年古董，重要的線索是看構件組合的方法，比如：抽屜尾端的兩個木板是如何穩穩地直角相接，只有這裡出現了 queue d'aronde（燕尾）交錯的榫接法[11]，才有機會是十九世紀或之前的作品；如果雙尾長度不對稱，就可能是十九世紀中葉之前的作品；雙尾長度對稱的小型燕尾密集且相距精準地排列，則應是二十世紀的作品；至於使用了膠及螺絲做構件接合，準是十九世紀下半葉或之後的作品，如下圖白色抽屜以膠黏合；在此之前，匠師用上膠和螺絲，通常只是用來固定傢俱身上的金屬裝飾配件，不會涉及結構。

11
除了右上白抽屜外，這裡均是呈不規則狀（手工之意）的燕尾榫接，這表示這些抽屜所處的傢俱很有可能全是百年古董。

10

有一種貴氣要靠地毯與壁毯

毛料作為裝飾藝術創作的材料，這裡要談的是地毯與壁毯。

歐洲人喜愛波斯地毯有久遠的歷史，許多在名畫中出現的地毯，令人看了一眼難忘，如 Jan van Eyck（凡艾克，1390-1441）筆下聖母腳踏著的地毯[1]，或如 Johannes Vermeer（佛梅爾，1632-1675）那佔了四分之一畫面的地毯（桌毯？）[2]，二者經考據皆來自波斯。Dudmān e Safavi（薩非維王朝，1501-1736）在位時，波斯地毯的精緻度睥睨全球，之後因戰爭與政治衝突，其地位開始與高加索與安納托利亞等地分享，但波斯地毯所傳承的地域美感風格仍最具精品的形象。不僅波斯與其他地域有相異的風格，波斯境內的村落或部落也都各有傳統；一如我們一張來自 Drouot（德胡歐）大廈的手工古地毯，專司古董地毯的拍賣官依花紋及工法即判斷為波斯 Bakhtiar 這個部落的產品，而且是生產於 1940 年代[3]。

地毯機械工作一小時所能實現的成績，只靠手織要耗上數季，幸好二者用一隻眼睛看就可分別：

RESP*IₐRᵢₛ*

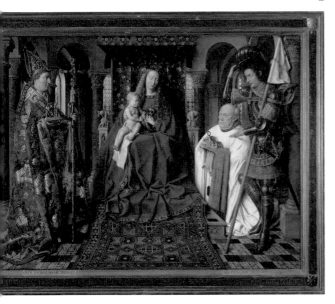

1

2

3

打開背後一看，機械作品的結大小與排列都很規則，地毯邊的鬍鬚是縫上去作為裝飾，而不是地毯織線的延伸；手工地毯的反面會反映著正面的圖案設計，不會出現一堆白線。二者差價很大，只有手工品有收藏的價值。

在收藏界，手工「古」地毯價格的決定因素是編織密度（KPSI）、圖案設計、顏色品質、狀況、年資、材質（絲或毛），但統統得年資達百年才有計較的意義，至少也必須是二戰前的作品。我們巴黎家中客廳的地毯來自一位鄰居朋友的祖母，她在戰前與家人遊歷波斯，跟著坐船回來的是她看上的三公尺寬大地毯，真是巨大的觀光紀念品啊；雖不及百年，但應該可以在有生之年把它養到百年，於是決定購入 [4]。

雖然十九世紀末就有少許人工染色劑偷偷潛入波斯地毯的工坊，但我們多少可以用染色劑天然與否來估計年代，至少這關乎價值。拿著放大鏡做兩個簡單的觀察：地毯天然染色的黃色經過這幾十年的氧化，會變為灰褐或雜白，只有人工染劑才能維持亮麗的色彩；再者，地毯天然染劑的綠色來自二次染色：先黃後藍，時間久了，就會變成有的綠線偏黃、有的綠線偏藍，而人工染色直接用綠色染劑上色，就不會有這種現象。這是伊朗裔朋友的父親教授的其中兩個祕技，他是位退休的波斯地毯商。

5
Galerie des Gobelins（戈布蘭工廠附設的藝廊）每年辦理兩、三檔展覽，這是件十六世紀布魯塞爾工坊的作品，用上了毛線、絲、金、鍍金金屬；仔細觀察局部（上圖），作品呈現一種不可思議的立體感。

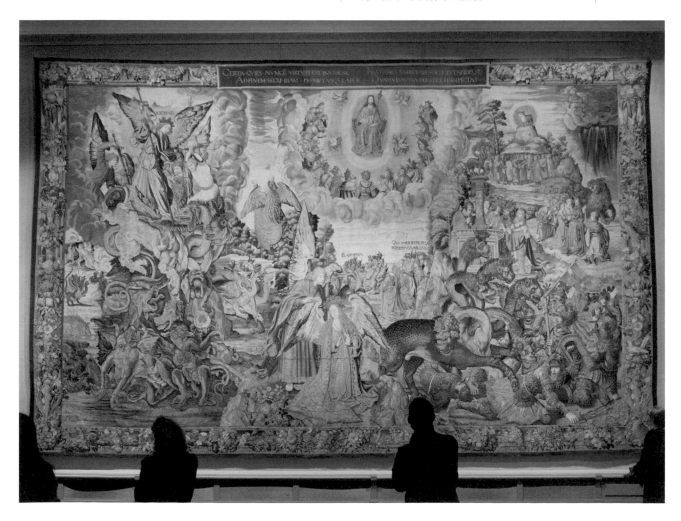

6
十六世紀布魯塞爾工坊製作的壁毯《La descente de croix》（基督下十字架）局部，細部處理得不輸給畫筆。攝於 Gobelins 展覽。

7
這張與瑞士公共知識份子 Franz Jaeger 客廳同樣的壁毯，有著沉穩的貴氣，Aubusson 的 Jean Laurent 工坊限量複製，1982 年出品。攝於作者台灣典藏室。

後世複製的壁毯會在背面註明製造地與匠師名字；比較珍貴的才會有簽名及版數編號。

10

參加舞會時沒有人來邀舞，台灣稱為「當壁紙」、「當壁虎」，法國稱為 faire tapisserie（當壁毯），怎麼看，法國的形容方式還是華麗點；至少壁毯曾與奢華和權力劃上等號，佔有如同珠寶般地位，這是一項在豪族間世代相傳或交易的資產，裡面甚至包含了許多金線與銀線 5.6。1797 年，法國督政府燒毀國家傢俱部門所藏的一百七十九張壁毯，只為了裡頭那一點金銀，連今日羅浮宮的參觀重點：《Les Chasses de Maximilien》（馬克西米利安的狩獵，1528-1533）都差點無法逃過一劫，很難想像法國歷史也有焚琴煮鶴的一頁吧。古掛毯原件的售價高不可攀，幸好後世知道如何致敬：以古法進行有編號的限量複製 7，讓這項藝術在二十世紀親民許多。

產自 Gobelins（戈布蘭）或 Aubusson（歐比松）的 copie 比較值得購買。Gobelins 國家工廠位於巴黎，原為創立於十七世紀的皇家工坊，裡面保存著古老的技藝，不僅每件作品均出自雙手一線一線地編織，而且使用的染劑也是純天然的，顏色樣品庫一拉開就是一萬五千種顏色。

Aubusson 這個小鎮位於法國中部，其壁毯技藝從十四世紀傳承至今 7.8，十七世紀設立皇家工廠，在兩次世界大戰之間，這裡開始成為這項工藝的現代化中心，特別是因為 Jean Lurçat 這位藝術家的加入；1982 年這裡設立

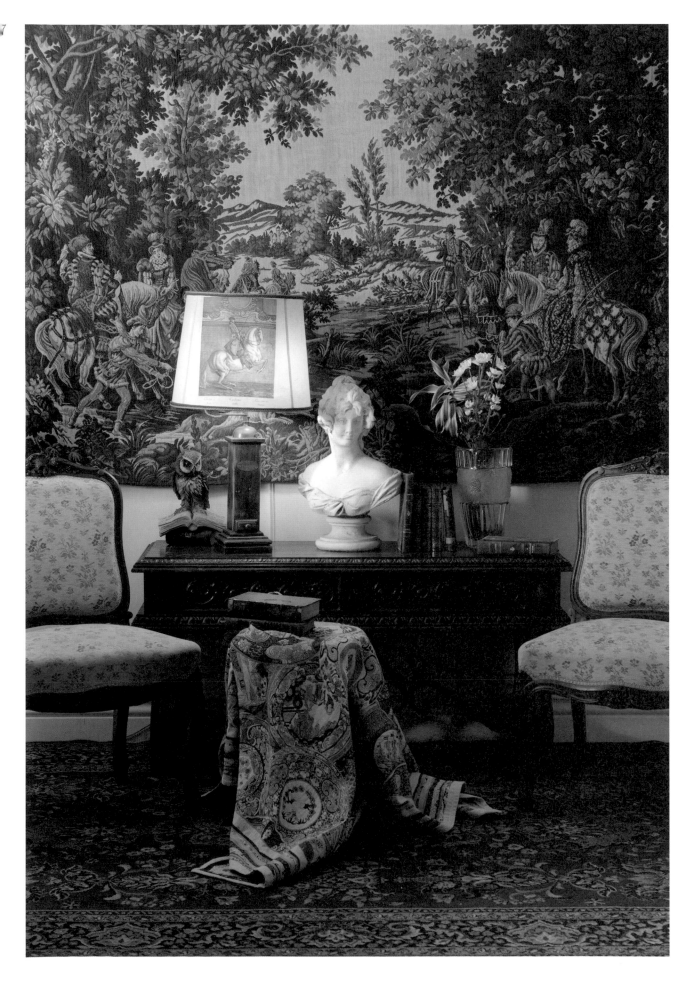

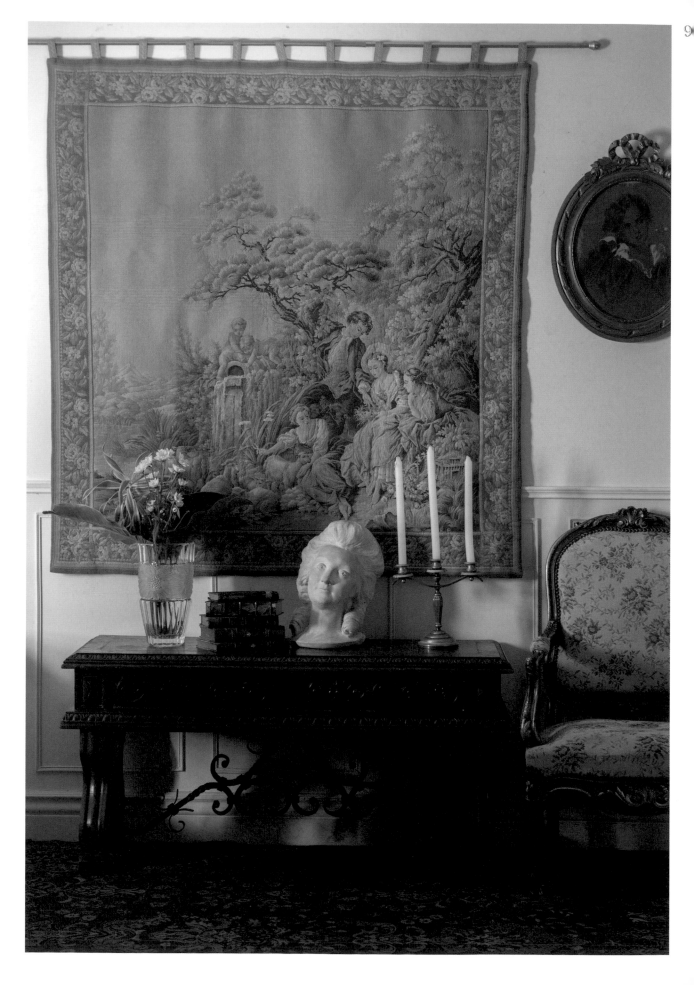

了相關博物館，後來國家又重金資助手工工坊的設立，這樣的投資是值得的：此地的織毯技藝在 2008 年被聯合國教科文組織列為人類無形文化遺產。

與地毯的裝飾背景角色不同，壁毯是搶眼的，chasse（狩獵）[7]與 champêtre（田園）[9]的主題一度熱門，描述貴族們閒逸的社交時光；對後者而言，洛可可風格很常見，而且洛可可大師 François Boucher（法蘭索瓦・布雪，1703-1770）曾經在 Gobelins 擔任十五年的藝術總監。至於最廣為人知的掛毯，可能是展於巴黎中世紀博物館（Cluny）的《La Dame à la licorne（女士與獨角獸）》[10]，這一組六張的十六世紀壁毯有著神祕難解的象徵，曾激發許多藝文創作：畫家 Aristide Maillolf 投入壁毯事業就是因為此作，這件作品也曾在《哈利・波特》小說改編的電影裡

8
總理府內平日的會客空間，沙發由 Aubusson 織毯所繃。

9
1940 或 50 年代的壁毯作品，François Boucher 的原圖油畫展於羅浮宮。攝於作者台灣典藏室。

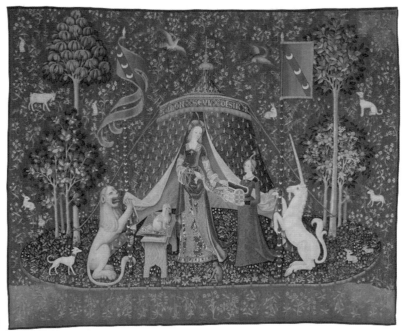

10

出現過，許多小說家以其為核心發展作品，如 Tracy Chevalier 2003 年的作品，可以說它是另一個《La Joconde》（蒙娜麗莎）。

在法國城堡過夜的朋友抱怨受了一夜的寒冷，於是我亮出 Chateau de Chenonceau（雪儂梭城堡）睡房的相片：在古代，四周一定要有壁毯保溫 [11]。這給了我靈感，而蒐購了一些輪流掛在巴黎的書房，地板上也加了地毯，如此再也不畏嚴寒；同理，在台灣也可以用來節約冷氣電費。

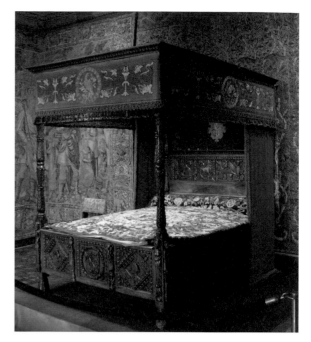

11

12

Gobelins 工廠以掛毯詮釋 Jean-Honoré Fragonard 的《鞦韆春光》，框是十九世紀末期的大鏡框，畫面內容細節一個也沒忽略，飛走的鞋子也清楚可見。攝於作者台灣典藏室。

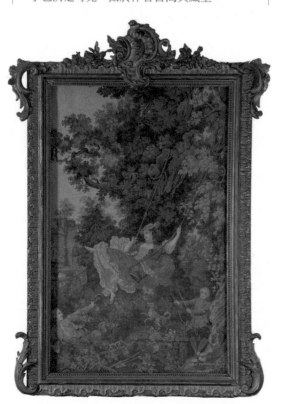

{ *TIP*

在使用上，如果無法完全避免日曬，地毯得半年轉個一百八十度，讓日曬平均分攤於各部位；同理，承受傢俱重量的位置也不該固定不變。儘管盆栽已準備隔盆，但也不要把盆栽放在地毯上。地毯可以掛起來欣賞，但保持織線垂直而不是平行才是適宜的，而且太大件也不宜掛起來，因為本身的重量會拉壞它。壁毯部分，框起來[12]或以長桿掛起來

[9]是最好的，後者還提供一個裝飾的可能性：在兩側掛上流蘇，只是要注意二者的比例。

不論是地毯或壁毯，送交專業地毯清洗公司處理之前，或許要先進行縫補的工作，必須為此仔細檢查；收起來保存時不要捲太緊，也不要長時間用塑膠袋密封起來。

13
壁爐屏風也常以織毯表現。攝於作者台灣典藏室。

11

版畫，庶民嘲諷美學的載具

Musée Nissim de Camondo（尼辛・德・卡蒙多博物館）是一個豪宅型博物館，原屋主是位銀行家兼收藏家，以十八世紀貴族傢俱為其核心收藏；二十世紀初，他蓋了這棟豪宅來放置他的收藏；幾年後，其子為法國戰死，富翁便決定以孩子的名字 Nissim，將建築與收藏捐給國家，此舉讓這個家庭的故事得以跨越二戰流傳下來，其間發生的猶太大屠殺，導致這家庭所有的成員全都消失了。由於對裝飾藝術的著迷，我們時時拜訪這裡，對於他的收藏與建築讚嘆不已，但也發現了某種似曾相識感：我們當然不可能擁有同等級的傢俱，但版畫倒是可能的 [1]，它與書本大概是單價最低的十八世紀古董。

一位不遠不近的朋友，是十九世紀中葉銀行家兼收藏家的後代，住家離我家很近，過耶誕節時會互發簡訊問候；每回受邀作客，都有種跌入博物館的錯覺，無論房或廳，家裡的每面牆都掛滿畫作，大一點的牆面甚至可以擠上二十多幅。一日，得知這些老東西並不屬於她的品味後，我大膽提出蒐購的要求，後來部分成功購得，主要是版畫方面，其中有一些是十八世紀的作品。約定取畫的

RESPIRER Paris

那晚，她一路幫忙運送到我們家公寓的門
口，在路上她說：雖然在法律上，她是這些
文物的物主，但有的在這家庭五代了，她不
覺得自己有完整的處分權，已經和長輩討論
過；她同時也表示，對於這些文物將在東亞
島國展開第二度「人生」，她給予萬分祝福；
我們也答應她，會把它們在台灣的模樣[2]拍
給她與她的家人。

同樣有著十八世紀版畫，這兩個故事都是在
談：文物作為家族記憶的延續與傳播。

1
尼辛・德・卡蒙多博物館的版畫收藏及某一
展廳，下圖這件筒式書桌是 Oeben 於 1761
年完成的作品，同年他接到凡爾賽國王書桌
的訂單。

版畫與古書有雷同的製程[3]，一個是畫面、一個是文字，二者印製的技術是一起前進的，也同樣具有以下兩個特性：可複製性意謂價廉，攜帶便利意謂著可以廣泛流通[4]；正因為如此，Benedict Anderson（本尼迪克特·安德森）視書籍市場為資本主義的第一個型式，但版畫或許跑得更早一些。

作品價位、市場群眾、創作內容三者彼此牽動，版畫比油畫價廉太多，其中更多的作品是對上流階級的嘲弄，藉以填補中下階層的社會不滿。如同 Robert Darnton（羅伯·丹屯）《貓大屠殺：法國文化史鈎沉》一書提及：

3
有些版畫上可發現紙廠的標誌浮水印，有利於確定其身世。這件十八世紀的美人像被沉重的黃銅框保護著，其背後似有一個愛情故事。

4
很多版畫的主題很常民，如這幅「噓！她在睡覺」。

印刷工人以載綠帽暗示來羞辱老闆。風俗版畫也經常出現「貴族夫人在偷情」這樣的內容，畫面描繪了許多細節，看似在同一時間發生，但串起來宛如講述了一幕接著一幕的故事[10]。我們所收藏一個法國大革命時期的版畫還曾經出現過兩個版本，第一版屬於上述這樣的調情主題，但在第二版右下角的情夫被換成兩個小孩[5]，變成了一場家庭和樂劇。這是因為法國大革命的政治氣氛詭譎多變，靈活點比較不會出事。而十九世紀時大量的 caricature（諷刺畫）以版畫出售[6]，攻擊了各方社會名流，如杜米埃大量的作品[7]。2012 年，法國 Lille（里爾）市美術館還策畫了此領域名家 Louis-Léopold Boilly 的個展。

7
《時事：Menschikoff 海軍上將巡視中》，畫家及諷刺漫畫家杜米埃以此作品嘲諷俄軍的戰敗。（圖片來源：Musée Carnavalet, Histoire de Paris, G.2868）

5

6
Louis-Léopold Boilly 的作品《七宗罪》其中一幅。

裝框版畫背面若出現裱框店的古老商標[9]，
由此可推測裝框的年代，但框與畫不一定是
同時代；古時候的模板大量被保存到現在，
一個畫面上註記 1810 年的版畫，可能是上
星期的 tirage（印製版），1810 此數字指的
是模版製造的年代，這樣的新近作品沒有收
藏的價值。要識別印製年代，一般而言就是
要識別紙張的年紀，這是件很專業的事，在
此先分享兩個最簡易的祕訣。

十八世紀英國發明了生產紙張的工業化製
程，並且在十九世紀散播到歐陸諸國。以法
國為例，手工造紙與工業造紙的交接點發生
在十九世紀中葉；區別二者的線索在於：手
工紙製造時，紙糊乾燥成紙張的過程是在金
屬網底盤完成，如果拿紙張透著光看，用肉
眼就可看到一些平行線[8]，那是該底盤的痕
跡；相反地，工業造紙則會完全光滑。在版

8
社會主義先驅 Henri de Saint-Simon（聖西
門）的《記憶》某冊，法國大革命那年
再版印行；不僅可見紙本身的橫紋，上
面還有很清晰的紙廠浮水印，詳見上方
的局部放大圖。

框背後的商標,顯示一個已消失的地址,提供了判斷年代的線索。這位鍍金師傅除了幫古傢俱、裝潢與聖像鍍金外,也是版畫商、畫框匠師、鏡子匠師,顯示了這些職業的共源。

畫與古書的偽作世界裡,當然可以顧及這個線索,但在絕大部分的情況下,古版畫的市場行情並非高到足以支付這項偽裝費。

第二個方法需要經驗的累積:時間會漸漸地將手工紙內的膠與纖維破壞並混合,使其摸起來有一種柔軟感,十八世紀老紙的柔軟感不同於十九世紀的,而新造的手工紙則會有一種堅固結實感。同理,厚度是否一致也是線索,愈現代的紙張愈能控制好這項品質。

10
標題為《祕密戀情》的版畫;一手摸著小狗,貴族女主角害羞地承受兩位女性友人的遊說,其中一人還捧著被委託帶來的情書,這一切的行動都被窺視了。左上方有一男子拿著望遠鏡往這裡看,但仔細一看,捧情書的人是男扮女裝,他本身就是情夫,女主角的手把狗的嘴圈住,其實也是怕自己喜出望外地尖叫出來。印模製於 1771 年,框的型式是 Salvator Rosa,有可能比印模更古老。

當版畫曾經被框好並長期展示，中間看得到的部位會因為紫外線與灰塵的作用，而逐漸變為暈黃，使得版畫在框下保護的部分顯得較白。但偽造商卻發現，交易不含框的版畫時，將四周邊緣用咖啡與茶進行暈黃處理，可騙取年資，而中間畫面保持白白淨淨又可騙取賣相，這項偽造法看來笨拙，在古物市場經常可見，受騙者眾，在此特別提醒。

不用一一挑選主題，只要牆上有成群的黑白老版畫，廳室的氣場就會變得很強。版畫是人類最早將一個畫面大量傳播的技術，

對二十一世紀的人而言，這也是擁有一項十八、十九世紀文物經濟門檻最低的方法之一。若要與巴黎某豪宅掛著同一件作品，和巴黎人擁有共同的家族記憶，請從版畫開始下手吧。

11

11
1860 或 70 年代版畫，局部手繪，描述巴黎近郊 Asnières 徹夜不眠的舞廳場景。在賈克·奧芬巴哈輕歌劇《巴黎生活》（1866）中的第一幕對話，這舞廳等同於巴黎的夜生活。

12

巴黎是場流動的饗宴

為了一套餐桌用布，我與布爾喬亞家庭出身的卡薩琳約在凡爾賽火車站，她卻臨時來不了，電話中告知她媽媽會赴約，「一位祖母級的媽媽？」正當我喃喃自語時，瞧見一位一頭白髮外張得有十個頭大的老婆婆緩緩向我走來，我趕緊趨前，完成交易並與她閒聊，「所以，這是屬於您而不是卡薩琳的？」我問。「都不是。」她睜亮了雙眼說：「我還沒出生就有了，這是我爸媽在 1924 年進巴黎買的。」喔，那個 Les Années folles（瘋狂年代）啊，瞬間我彷彿聽到沈甸甸的緞紋白布傳出 Mistinguett 的歌聲：〈 Ça c'est Paris 〉（這就是巴黎）。

這樣的對話經常發生在餐桌藝術（arts de la table）的交易上，這藝術是由桌布、餐巾、餐巾套、刀叉、餐盤、海鮮盤、酒水杯、麵包盤、油醋瓶、鹽盅、燭台、紅酒座、香檳與白酒桶、咖啡具、茶具……構成的飲食環境。

1
一組完整餐盤組的局部，朋友父母的結婚禮物（1952 年），一套七十多件：「因為有紀念價值，記得我們只用過一、兩次。」攝於作者台灣典藏室。

RESPIRER's

這套餐盤是在 1956 年買的，那套銀餐具是在 1902 年買的……年份如此清晰，是因為它們都明確指向某一場婚姻：自己、爸媽或祖父母的。若沒有任何狂熱可以比美食更法國，也沒有任何奢華可以比裝飾藝術更法國，那麼這二個最高級疊合在一起，就是在說服每對法國新人：形成新家庭的幸福，就花費重金用一組餐桌藝術來禮讚吧[1,2]。

初抵法國，第一次邀請法國在地朋友來家裡作客，發現他們一上餐桌便交換眼神，其中一位還低聲告訴其他人：「就是學生生活吧。」送完客，我們仔細討論到底是哪個環節出了問題，很可能是餐盤與餐具的組合壞了第一印象，因為那時承接了一些學長和學姊的善意（學成離開前把家當分贈給剛來的台灣人），而使得這方面是過於拼湊的。

之後，《Un diner presque parfait》（一頓將近完美的晚餐）成為法國當紅的電視節目：五位素人輪流邀請其他人到家裡作客，客人依迎賓活動（從遊戲、唱歌到一起釀酒都有可能）、桌上裝飾及料理來評分，每週發出獎金一千歐元由最高分獨得。儘管這節目有十多個國家的版本，但在比較幾個國家的播出內容後，我不得不說：簡直像在看不同量級的拳擊比賽。受到節目提點，之後受到在地人邀請晚餐時，就懂得體會主人家的細心安排：餐盤設計風格與食物的對話、餐巾與桌布的協調、桌上裝飾對時節的呼應……，這是電視節目的評分項目，也是真實的法國日常，重量級表現但輕描淡寫。

從那不在意拼湊餐盤到懂得欣賞，下一階段的啟發是來自「讓專業的來」。在巴黎的餐廳世界裡，什麼樣的菜色搭配什麼樣的餐桌藝術，包含了許多巧思；拉丁區 Allard 餐廳想召喚往日風華，提供的是 1920 年代製造 Art déco 刀子，手中的重量時時提醒她當年名店的分量；瑪黑區 Benoît 餐廳使用小花裝飾餐盤[3]，很有古早味，這裡起步於一戰前，持續提供著傳統 bistrot（餐酒館）料理；我們的母校 EHESS 附近的 Hélène Darroze 這間

3

2
不論台法，用餐都是家庭日常最重要的時刻，因此餐桌藝術是培養家人情誼、創造家族記憶的一項投資。攝於作者台灣典藏室。

12.

巴斯克餐廳，把餐巾捉出狂野狀[4]，彷彿它剛經歷一場鬥牛；Les Halles（雷阿爾）附近的日風法國餐廳 Kai，會供上日式禪風的碗與小盤[5]；像 Christian Le Squer 這一輩定義當代極致美食的大師，則偏好素白的大餐盤[6]，讓他們的菜色的顏色組合不受干擾，有劃盤的空間……。

上館子時我都會習慣性地瞄一下餐具、餐盤、玻璃杯的設計及彼此的搭配，回到家也會對自己多要求一點：酒杯相碰的聲音不夠優美？餐巾色系與餐廳四周的環境不搭？不銹鋼的刀具太面無表情？用餐時餐桌上怎麼會出現塑膠品？就算是名牌礦泉水的寶特瓶也得請躲在一旁啊。

銀餐具很容易成為日常的一部分，進入此一領域的是一組十九世紀 Ercuis（埃爾屈伊）洛可可風刀叉，我們被其花葉細節處理的美感所迷惑，在巴黎連下午吃火腿哈蜜瓜時也拿出來用。linge de table（餐用布）方面，我們傾向使用二次大戰的倖存者，戰前法國人

4

6
Christian Le Squer 還在 Pavillon Ledoyen 時代的作品。

5

12

很懂得鏽出漂亮的花紋或字號：如 Gautier 家就會有一個藝術化的 G 字隱約浮現在餐巾角落；有一次我們還幸運蒐集到繡上 1900 年萬國博覽會字樣的餐巾，應該是當年的紀念品；至於餐巾套，它可以是銀器，上面也可以刻有家庭姓氏，這自然是布爾喬亞家庭所訂製的。

對我們而言，水晶杯帶來的優美是三重的，聽覺上清脆的碰撞聲，視覺上的清澈感，觸覺上嘴唇所感受到的薄度；要採購酒水杯與醒酒瓶，法國最好的水晶廠是 Baccarat（巴卡拉）與 Saint Louis（聖路易）[7]，另外兩個同等地位的水晶廠：Daum（杜慕）與 Lalique（萊儷），則提供了餐桌上或許會出現的花瓶。

台灣有不計其數的書在介紹法國的飲食文化，談論它的菜色、甜點、餐廳、文學，甚至禮儀，但卻幾乎找不到一本談它的餐桌藝術，殊不知在這一點上法國也是領先全球，而且領先時間已長到成為收藏的一大領域。

即使人們同意法國餐桌藝術意謂著精緻或者至少體面，但比較少人知道，這一路的演化可是一段很勵志的故事；法國人並無此方面的悠久傳統，威尼斯人與米蘭人於十五世紀已在使用叉子了，十八世紀末法國鄉間地主

7
水晶酒杯因其硬度夠高，才能在成形後再於上面琢磨出花紋；玻璃則需與其上裝飾一體成形；中間是 Saint Louis 水晶酒瓶。攝於作者台灣典藏室。

8

非常氣派的拿破崙三世的宴會廳，一種 Baccarat 不可缺席的氣派，第二帝國樣式。攝於羅浮宮。

9

可置於餐桌一側的小傢俱，用來放餐具及餐盤；Vernon（莫內花園 Givery 附近小鎮）細木師父 Emile Charbon 於二十世紀早期的多功能作品，精緻的頂端裝飾雕刻了兩個交錯的樂器，說明它的功能也可以和音樂有關，如底下放蟲膠唱片。背後有店印，為罕見品。攝於作者台灣典藏室。

12

仍然用手抓肉在木砧板上切食；直到十六世紀，法國才流行每人配有專屬酒杯，放在餐桌旁的小桌，由僕人服務，在此之前，主人為所有人或者每二、三位客人準備一個玻璃杯；十七世紀，Cardinal de Richelieu（樞機主教黎希留）還得規定刀子末端只能作成圓形，以免看到席中貴族一邊用餐、一邊用刀子剔牙，而形成今日的圓頭餐刀。

以玻璃杯為例，一直到 1830 年代，法國才流行每位用餐者面前有著大小不同杯子：水杯、紅酒杯、香檳杯，由此算來，我們心中那被標準化的法國餐桌藝術，至今還不到二百年，然而，在今日，沒有一套標準化的日常行為能比這一套更具穿透力：不論出身，全民共享同一習慣，甚至移民也能很快融入之，不少社會學者及歷史學者認為它是建立法國認同的養份之一。有一種國族認同是和厚工（kāu-kang）的用餐習慣與用具連結起來，這算是一種幸福吧。

10
置於餐桌旁的服務推車，二十世紀中葉的作品，同時使用黃銅、玻璃、木頭、大理石四項材料。攝於作者台灣典藏室。

11
羅丹生前餐桌的樣貌仍被保存下來。攝於 Musée Rodin - Meudon（位於默東的羅丹美術館）。

{ *TIP*

有人覺得手持最新的 Baccarat 與 Saint Louis 喝酒並不過癮,卻偏愛它們十九世紀及二十世紀初的作品[12],感覺那時代的水晶酒杯才有飽滿的手工感。在一位年輕的鄰居帶領下,我們才略有涉獵。1936 年之前,這兩家工廠在技術上仍無法刻上廠牌名字於產品上,但他教授可憑借一些特徵來判斷真實性,比如:帶著一種灰灰或藍藍的顏色、裡頭一定會出現「不多」的雜質及小氣泡、杯體的形狀摸起來有種不規則感……,最後還得準備好相關書籍,才能確定該樣式是出現在哪一廠的哪些年份。

對於 Baccarat 老水晶很認真的收藏家,只攻這樣的小酒杯是滿足不了胃口的。1816 年這個工廠從玻璃廠轉變為水晶廠,原本是為了抵抗波西米亞水晶的大量進口,但卻趕上了餐桌藝術的演化:1830 年代起流行每人配有不同尺寸杯子數杯,市場需求自然大增;到了十九世紀下半,經由數次萬國博覽會的華麗亮相,Baccarat 成為水晶業秀異品牌:1855 年高達一百四十座燈的花燭台、1867 年七公尺高的水晶噴泉、1878 年五公尺高的水晶亭[13]……。如果說它在十九世紀下半葉靠著生產技術創新而擺脫了對手,同

12

時這個奢侈品也普及了，那麼 1916 年設計師 Georges Chevalier 加入 Baccarat（其影響直到 1960 年代），便是讓品牌注入了濃濃的時尚美感，以此完成難以挑戰的世界地位；在 1960 年代有七成產品外銷，可見國際市場對它的追捧。

不只是餐桌藝術，香水瓶、吊燈、燭台、花瓶、小酒櫃、文具等 Baccarat 老水晶，都是水晶收藏家尋覓的對象。對 Baccarat 極致作品感興趣的人，不妨參觀座落於巴黎的同名博物館，因為那裡原是它十九世紀的巴黎展售點。生產於法東的 Baccarat 是工廠福利制度著名的先驅案例，拜此制度所賜，在今天這裡充滿這樣的工作人員（同時也是股東）：「我家五代都在這裡工作。」

13
1878 年 Baccarat 在萬國博覽會的展出，中間是水晶亭。取自該展覽圖錄。

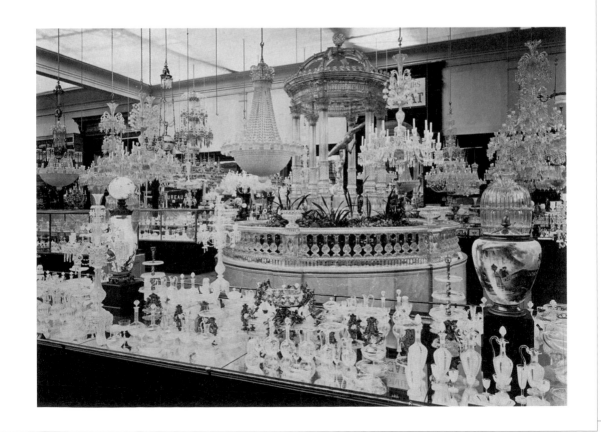

12

13

> 準備一頓晚餐宴客，只要說一聲「這可是銀餐具喔」，再遲頓的客人都能感受到您的盛情。

出身富裕之家的英文諺語是「born with a silver spoon in your mouth」，中文譯為「含著金湯匙出生」，但其實歐洲富裕家庭只使用銀餐具。百分之百純銀的銀餐具過軟而不具實用性，那麼所謂的銀餐具是指含有多少比例的銀呢？為降低 orfèvrerie（金銀匠業）舞弊的可能，歐洲許多國家規定銀器出品前要先上鋼壓印（英文 hallmark、法文 poinçon），以標示出品處及含銀量；法國早在中世紀即採此行，法國大革命之後，規定匠師署名方式終其生不可改變，署名外面要加個菱形框，另處還得註記品質與繳稅證明。

1838 年改為出現署名與品質兩個標示即可，並沿用至今。署名同樣會在菱形框內，品質註記以 Minerve（米娜娃）人頭來表現，戴戰士頭盔的米娜娃是羅馬神話的智慧女神、戰神和藝術家暨手工藝人的保護神，即希臘神話的雅典娜；人頭旁有數字「1」是指含量達 92.5% 以上，「2」或沒數字則是指 80% 以上；數字「1」原本在人頭右上側，1973

RESP*lari s*

改成左下側，人頭下附 A，則表示是 1973
至 1982 的作品，以此類推；還可查詢店家
的存續年代。以上都是年代判斷的線索。

另外一種銀器：鍍銀技術在 1842 年引入法
國，若第二個鋼壓印不是米娜娃人頭而是數
字出現在長方形框內，就表示這不是上一類
那高含銀產品，數字指的是十二個湯匙加上
十二個叉子（請留意：不包括刀子）鍍銀總
共用到的銀克數。對於老手，作客時不方便
緊盯著鋼壓印瞧，更不可能拿出放大鏡找米
娜娃人頭，他們仍然可以一下子分辨出二者
來，高含銀銀器的亮度顯得穩重許多，手持
起來也沒有那麼沈重；就價值上，雖然鍍銀
銀器遜了一籌，但仍有收藏價值，特別是當
其生產商具有名氣或該物很有歷史。

在金銀匠業這個領域，Christofle（昆庭）、
Ercuis（埃爾屈伊）、Odiot（奧迪歐）、
Puiforcat（博藝府家）、Têtard frères（泰達兄
弟）是五個最珍貴的法國牌子，前兩個長期

生產鍍銀銀器，前四個至今仍在運作。個個
來頭都很大：拿破崙母親與約瑟芬是 Odiot
的愛用者 [1,2]，路易菲利普國王及拿破崙三世
的餐具都由 Christofle 提供；從 1889 年起，
Têtard frères 便是萬國博覽會金牌獎的常勝
軍；Ercuis 作品出現在二戰前的豪華郵輪及
1980 年代起的東方快車；至於 Puiforcat，則
是戰後至今法國國宴使用的品牌。

1
Robert Lefevre 於 1822 年所繪的 Jean-Baptiste-
Claude Odiot，這位金銀匠世家的主人富可敵
國，訂單來自歐洲各王室。

2
餐桌上的油醋罐可以是如此精緻，十九世紀
初拿破崙皇帝辦理餐宴所使用的鍍金銀器，
應是 Odiot 所出品。現為楓丹白露宮展品。

若產品上僅有一個鋼壓印，有可能是歷史久遠的作品，至少是法國大革命之前，或是近代的仿銀器：不含銀的成分。這些仿銀器通常很輕，不太具收藏價值，台灣市場流通的「歐洲古董銀餐具」中有不少屬於這一類。

有利可圖的是那些以十八世紀及之前的銀器為目標的偽造品，或者那些半毀品的修補，比如把二十世紀的甜點匙頭焊上十九世紀的匙柄，再憑後者的鋼壓印出售；不過，對於裝飾式樣類別有一定的掌握，就能輕易視破

偽件常見嗎？有了上述知識就會發現其實很少，要假造米娜娃人頭鋼壓印沒那麼簡單，因為新造的沒有磨損感很容易識破，而偽造磨損感又很費工；至於鍍銀的餐具，因為本身價格很親民，偽造費工而無利可圖，幾乎不存在偽件。

3
右半邊是洛可可，左 4、5 是 Art déco，左 3 是蝴蝶結。攝於作者台灣典藏室。

拼裝；匠師不僅不會進行式樣混搭，而且每個類別都有一定的表現套路[3]：rocaille（洛可可）、noeud gordien（勾赫迪翁之結）、rubans croisés（蝴蝶結）、coquille（貝殼）、Art déco、Vieux Paris（老巴黎）……其中有的延用了幾世紀。

可以這麼說，在所有法國裝飾藝術的收藏中，任何領域的入門門檻都不會比銀器低，但由於法規嚴格規定與行業傳統框架甚深，這一領域的贋品相對少，較容易避開贋品陷阱與年代鑑定，甚至不用花多少時間就能掌握裝飾式樣的分類。

即使是二十世紀的產品，我們仍經常發現一套銀餐具商品組並不包括餐刀，還得另外買，原因傳說有三：一、當年金銀匠業與coutellerie（刀匠業）這兩個行業說好的井水不犯河水，彼此給對方留一口飯；二、銀餐具往往被設想為結婚新人的禮物，但法國人迷信贈刀會破壞關係；三、這是十八世紀流傳下來的習慣，小刀被視為個人隨身配備，而不是由主人提供。

法國是依個尊重達人的國度，刀匠業這一行至今仍生機盎然，收藏市場活絡了這個傳統技藝。此行業的歐洲首都無疑就是位於法國

4

楚浮以《零用錢》追憶童年，幾乎全在Thiers 取景，Coutellia 的這張相片喚醒了這個連結。（Crédits photos: Serge BULLO）

中央的 Thiers（蒂耶爾）小鎮，這裡的一萬兩千名居民中有兩千人從事這個行業，提供法國市場八成的需求，而且從 1990 年起舉辦一個國際型節慶：Coutellia（刀節）[4]，或許台灣所剩無幾的傳統刀店應該與其交流。該小鎮出品名為 Le Thiers 的折刀從數十歐到數百歐均有，但在鎮上的 Perceval（珀西瓦里）工坊卻可以賣到一把三萬五千歐元[5]。因此，一把法製牛羊角刀柄的折刀是體面的禮物，但要記得：贈送時必須向受贈者索取一些小錢，以破除上述詛咒。

5

© Crédits photos：Atelier Perceval, www.couteau.com

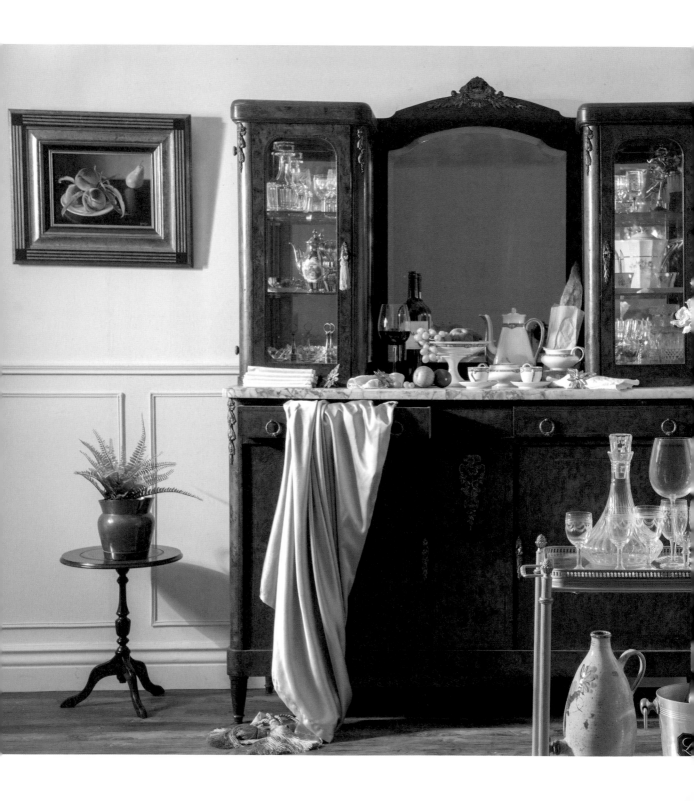

6
放在用餐廳的廚櫃，玻璃櫃內放水晶與餐盤，抽屜裡放的是餐具，1920 年代作品，帶著路易十六風格的味道。攝於作者台灣典藏室。

一組餐具固定為六的倍數，一般家庭會備上十二套，一套餐具最少包括了餐刀、餐叉、湯匙、甜點匙，而吃魚、吃甲殼類、吃水煮蛋、喝茶、喝咖啡各有其所需的不同餐具，服務眾人用的餐具有沙拉匙、沙拉叉、塔鏟、糖夾、奶油刀、舀湯匙、切乳酪刀、切大塊肉刀叉、蘆筍夾……以 Puiforcat 提供給愛麗舍宮（總統府）的餐具為例，全部共有四十三項不同的刀叉匙夾，其中一半以上都是一人一套，光是個人用匙就有下列幾種：正餐、甜點、茶與咖啡、摩卡（比前項更小）、魚子醬與果醬、早餐、冰淇淋、清燉肉湯（較正餐的匙圓）、糖、糖粉（有鏤空），令人眼花瞭亂，但也清楚說明了法國人對於飲食細節計較的程度。

落單物件的單價較便宜，若無法成套採購，而只能一件一件地買，那就請先選定上述式樣類別後再一一湊齊，以免一起上桌時每個人的手持物是南腔北調的。

民間不像愛麗舍宮這麼講究，但存放一堆各司其職的餐具也需要一個不小的傢俱 <u>6,7</u>。如果這時起心動念想買一個年資與美學都能匹配的廚櫃，那不就成了「象牙筷子」故事的銀湯匙版嗎？雖然是入門門檻最低的領域，卻會在它的貴氣帶領下，一步步地換掉一整個房子的哩哩扣扣……。

放在用餐廳的廚櫃，1930 年代作品，出自法國 Touraine，這是此地細木匠師所詮釋的 Art déco 罕見品，繼承此物件的孫女說她找了好幾年都找不到類似的櫥櫃。攝於作者台灣典藏室。

8
不同設計的洛可可風格鍍銀銀器，叉子上有兩個鋼壓印，一方形、一長方形，而刀子的兩個鋼印則是在「頸子」前面和背面兩側。

9
Hôtel de Lassay（法國國會議長官邸）餐桌上餐具的標準擺設都是銀餐具。叉與匙是如圖俯臥放是法式，仰臥放是英式。

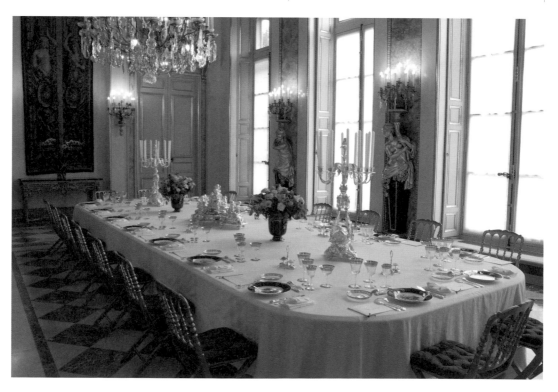

{ *TIP*

一、紋飾及鋼壓印沒有想像中的堅固，要清潔卡在裡面的穢物，可用牙籤處理，但不可用金屬物、綠色人造菜瓜布。

二、銀器可以送入洗碗機去洗，但限用洗碗錠，而且一洗完要立刻拿出來擦乾。

三、貯存時要放在曬不到陽光的地方，以降低氧化作用；若長期不用，要以封口塑膠袋密封，減少和空氣接觸。

四、避免老化最好的方法是經常使用它，讓它們成為日常生活的一部分。

五、若已嚴重氧化，就得依循處理銀飾變黑的一般方式處理。

10
錯誤的清潔會傷及鋼壓印。圖的右邊是米娜娃人頭，左邊則是商標的菱形框，兩者會一起出現。

13

11
餐巾套、奶油盤、掃麵包屑等是搭配銀餐具常見的金屬物件。攝於作者台灣典藏室。

14

一場法國大革命讓各方貴族的廚師流落民間，寫下了巴黎高級餐廳文化史的第一章。失落的是，此後兩世紀凡爾賽宮不再象徵世界美食文化中心的中心，於是一代廚神 Alain Ducasse 進行了補救；他在 2016 年標下凡爾賽宮的一餐飲空間，與廚師團隊在凡爾賽宮的檔案部門翻閱國王宴會的食譜，思量著如何做出二十一世紀版的十八世紀餐飲。

他進而委託 Bernardaud 工廠復刻了 Marie Antoinette（瑪麗・安東尼）王后所用的餐盤，不僅是同一工法，還是位於 Limoges（利摩日）同一個窯址；烘托一場饗宴的精緻感，陶瓷盛器從來不只是細節。

對大多數台灣人而言，陶瓷世界就是陶加瓷，但在法國至少可分四級[1]：把高嶺土燒至一千兩百度至一千四百度產生玻璃化現象，是謂 porcelaine（瓷器）；使用矽黏土燒到一千兩百度至一千三百度，中文稱為炻、法文稱為 grès、英文稱為 stoneware，呈土黃

[1]
紅盤、大紅碗及藍盤是細釉陶，其中藍盤是鐵土，水壺是炻器，瓷器顯得最薄最亮，有小盤子及二個水果盤。攝於作者台灣典藏室。

RESPIRER *Paris*

或各式灰色，因耐撞而廣為建築裝飾及盛水器所採用；把黏土燒到一千度左右，則稱為 faïence（釉陶），這是法國人日常餐具的主流商品；最後，poterie（陶器）只需燒到七百度。

其中的釉陶可再分為二級：faïence stannifère（錫釉陶）與 faïence fine（細釉陶），前者使用不白的土、含錫的釉，燒到八百至九百度，錫釉會形成一種不透明的白將整個作品蓋住[2]。細釉陶則使用白土、含鉛的釉，燒到一千一百度，鉛釉是半透明的，常生裂紋，可見內是白土；遲至 1830 年代之後，法國才大量生產細釉陶，之前因技術不張，多依賴英國貨。特定配方的細釉陶被稱為 terre de fer（鐵土），這是一個商業名稱，但也被收藏界接受為一個收藏類別。

細釉陶是為了仿瓷器而生，但缺乏瓷器的輕巧感：它的胚體較厚、釉較厚，以強光照表面沒有一種透光感，用指敲也沒有清脆長久的迴音；在此特別提醒：敲之前請先確定盤子是耐敲的，另外，當瓷盤的聲音不正常時，可能是內部有看不見的損傷。

遲至十八世紀中葉，法國才有能力生產瓷器，主要產地是 Sèvres（塞夫爾）及 Limoges。

位於 Sèvres 的瓷廠是法國版的「官窯」。龐巴度夫人及路易十五為了避免依賴從神聖羅馬帝國的 Meissen（邁森）進口瓷器，於是 1740 年在 Vincennes 設立瓷器工坊，幾年後移到 Sèvres，1760 正式成為皇家廠，目前工坊附設博物館，展出世界各地的陶瓷作品[3]。

今日，法國國宴使用的瓷器依舊是來自這裡，匠師是文化部轄下的公務員，除了引入電力外，這裡仍以三世紀不變的手法生產[4]。Sèvres 廠的作品常見於拍賣市場與古董店，售價甚高，即使有購買新品的管道，一個盤子也要從五百歐元起跳。

Sèvres 需從外地載入高嶺土，Limoges 瓷器所使用的土料是來自 Limoges 本地；這裡原本設有釉陶廠，1768 年發現了高嶺土，三年後開始生產瓷器，之後因產量大、品質高、工廠林立，被稱為法國瓷器的首都，產品供應外國皇室、高級餐廳乃至家庭所用，也曾設有皇家廠。經統計，1882 年 Limoges 及周

3

4
Sèvres 瓷廠的柴窯，仍以數百年前的技術運
作著。

邊共有四十二個個工廠，1891 年有上萬名
從業人員，目前只剩下十分之一；2008 年
列為國家無形文化遺產。在古物市場，和風
作品曾風行一時[5]，近期收藏市場裡 Art déco
很是討喜[6]；在新品市場裡，Bernardaud 廠
的出品代表了卓越。

冷戰時期西德 Bavaria（巴伐利亞）的瓷器在
法國頗具能見度；由於金水不便宜，法國瓷
器在使用上也很節制，於是這個西德廠就推
出具豪氣金水的作品，結合了象徵幸福的金

6

位於 Limoges 的 Paulhat 工坊所出產的瓷器，
1920 或 30 年代作品，使用了象徵金屬的銀
色，巧妙搭配其多角的造型。攝於作者台灣
典藏室。

5

一組十九世紀末或二十世紀初的餐盤與茶
具組，相當漂亮的 Limoges 瓷器，背後有 la
maison PEHU-SACHE et J. Charvet 的標記。攝
於作者台灣典藏室。

5

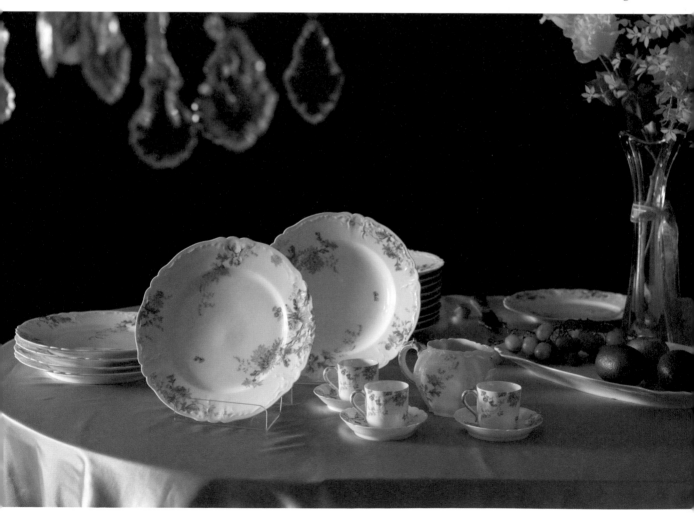

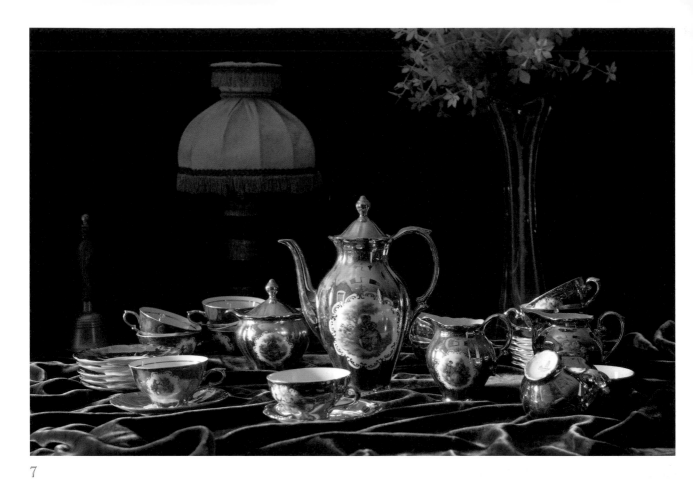

7

色及法國洛可可風的裝飾，順利攻入法國新人結婚禮物市場；今日，這些西德產品仍在法國各地的古物市場閃爍著不變的幸福[7]。

所謂一套法國餐盤器組，包括每人至少一件的大盤、湯盤、小盤、咖啡杯、咖啡杯盤、茶杯、茶杯盤，共用服務部分則各家不定，有沙拉大碗、醬料斗、魚盤、上肉盤、甜點大盤、蔬菜大盤、大湯碗、奶杯、茶壺、糖罐、立盤、高腳水果盤、水果盆、二或三層的小甜點架……林林總總[8]，形狀各異，甚為有趣，一組可供六人或十二人用餐，但要不摔破幾件地歷經百年留傳下來，非常困難。在瓷盤的世界裡，並不是所有的碟狀物都是餐盤，有的用來裝飾室內[9]，特別是那些邊緣有鏤空的；同時，也不是所有餐盤都用來盛菜：大約從 1990 年代開始再度流行，

高級餐廳每個位子都會事先放一個特別大的盤子，上菜前侍者會拿走它，稱為展示盤，用來幫客人定間距並裝飾還未上菜的餐桌。

不論是瓷器或釉陶，歐洲一定品質以上的產品底部都會有關於出處的標記：產地、工廠或彩繪廠的標記，標記隨年代演化，組合各標記的線索可查出約略的生產年份。除了 Sèvres 產品，不論是瓷器或釉陶，鮮見古物贗品，因為價格已經很親民了，沒有偽造的利潤空間。

14

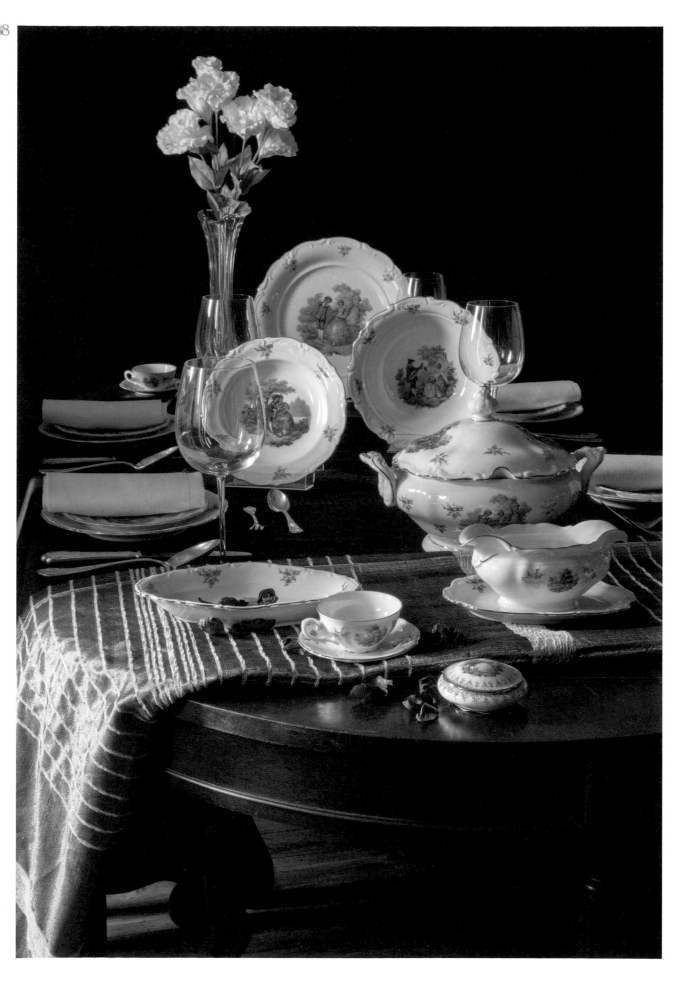

這同時也在說明：真的可以把它們拿來在日常生活中使用，不要把它們關在展示櫃裡當寶貝珍藏。

這類法國百年古物之所以迷人，在於它們一上了茶桌、甜點桌、餐桌，就能立刻改變整個空間的氣氛，表現出自己的生活美學，這也是西洋陶瓷在台灣收藏界如此受歡迎的原因。但在盛行之餘，還是有四個現象值得討論。首先，台灣的西方瓷器收藏界非常不計較年代；第二，不少人是東一件、西一件地買，這對歐洲人而言有點奇怪，舉例來說，落單一件的茶杯對他們而言使用價值不大，因為要拼湊出一組來源不同但彼此有協調性的茶具組，難度太高；第三，台灣此一領域的愛好者相當偏愛繁複多彩的花卉彩繪瓷器，然而這不一定適合每個空間，應該多想像組合起來的感覺後再下手；最後，對於台灣的飲食文化而言，西洋餐盤器組不僅少了碗，而且盤子多了點，讓人對於購買一整組裹足不前，不過請記得，其實我們常在家吃西餐（比如義大利麵），以西式餐器盛裝米食也不是大挑戰，也許有一點深度的湯盤不失為解決之道。

9
十九世紀很流行以細釉陶做「說話盤」（assiette parlant），指的是它以盤中裝飾說了一個故事，可以是裝飾盤，也可以是甜點盤或餐盤。十九世紀中葉的作品，主題為打獵。攝於作者台灣典藏室。

9

10
品嚐地方菜一定要使用該地方風格的餐盤才
會對味，這是阿爾薩斯的麗絲玲白酒燉雞。
攝於 Chez Hansi 餐廳（Colmar）。

{ *TIP*

法國釉陶的主要產地有：Bordeaux, Epinal, Gien, Les Islettes, Lunéville, Marseille, Moustiers, Nancy, Nevers, Paris, Quimper, Rouen, Saint-Amand, Saint-Cloud, Strasbourg。細釉陶重要產地有位於大巴黎的 Creil & Montereau 廠、位於洛林區的 Sarreguemines 廠、位於波爾多的 少數工廠以及 Gien 一地。瓷器主要產地有 Bourg-la-Reine, Bordeaux, Chantilly, Limoges, Paris, Vincennes, Sèvres, Strasbourg。每個產地各有風格，大多數一眼就可看出，若一時看不出來，翻看背後也可見標記，誰有興趣把這些產地蒐集齊全呢？

Nevers 錫釉陶，正在上裝飾彩繪。

Lunéville 釉陶，1922 年左右 Art déco 的作品。

Moustiers 的錫釉陶。

Quimper 錫釉陶，1900 年左右的作品。

14

Gien 細釉陶，1834 年的作品。

Creil & Montereau 細釉陶，十九世紀末的作品。

Valentine 瓷器組，十九世紀末作品。

Sévres 瓷器，十九世紀初期作品。從十八世紀起，這個鈷藍色被世人命名為塞夫爾藍。

十九世紀末 Sarreguemines 所生產由 Henri Loux 繪畫的作品。

圖 片 作 者：Moustiers: Robert Valette, Nevers: Olivier2000, Lunéville: Chaanara, Quimper, Creil & Montereau, Valentine: Patrick.charpiat, Gien: Breuvery, Sarreguemines: Claude Truong-Ngoc。以上均出自 wiki。

15

留聲機的最後一首曲子

在台灣，要買一座喇叭花型留聲機，非前往古董店不可；但在法國，街角麵包店的手寫小廣告就會出現它的身影；我們前往交易前被告知早就壞了，過去四十年來，它一直放在家中當裝飾品，但我直覺是對方太外行；帶著唱針與蟲膠曲盤在抵達時裝上，將發條一圈一圈地拉緊，手一放，〈La gamine charmante〉（迷人的野少女）便正常地響起了，賣主的臉色立刻變了。

「等一下。」物主大夢初醒地打手機給媽媽，然後轉頭對我說：「這留聲機是我媽媽的爺爺留給她的，一起聽這留聲機是她和爺爺最美好的記憶之一，你能不能讓它唱一次歌給我媽媽聽，但……她的身體狀況讓她無法下樓。」

我們順著他的手指，看到十幾樓高處，有一個人影開了窗，像是低頭看著我們。

我盡可能將喇叭花抬頭向上，用一整個曲子的時間讓她與這座留聲機告別，很不幸地，

RESPIRERis

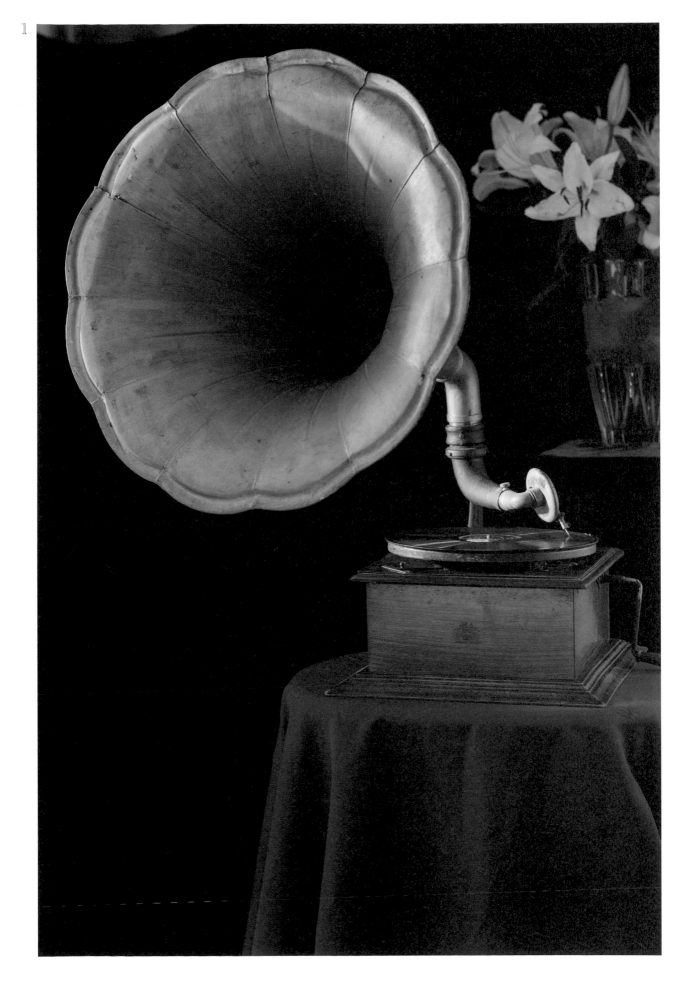

限於當年的技術，蟲膠曲盤一面只有短短五分鐘……曲子結束時，沒有人捨得先向對方道聲再見，儘管我們雙方算是陌生人。

「愛迪生發明的滾筒式留聲機：不用插電」[2]、「留聲機＋蟲膠曲盤（78 轉）：不用插電」、「唱機＋黑膠唱片：要插電」三者彼此算是前世今生的關係，中間那個世代是德國人 Emille Berliner 在 1887 年發明的，原配備有喇叭花（第一代較小），後來出現了桌上型[3]、手提箱型[4]就無需喇叭花了，而且音響效果更好，更重要的是可攜帶性，讓第一次世界大戰的士兵、河邊野餐的男男女女都可以有音樂相陪。之後，留聲機還發展為

2
愛迪生與第一代留聲機。

3

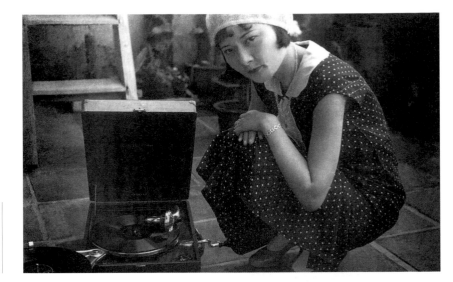

4
1940 年，李火增拍下太太李林招治與留聲機的合影。（李政達收藏，夏門攝影企劃研究室提供）

5

3
1941 年，歐威之父黃清波（左一）與青年團好友圍繞著桌上型留聲機合影。（康文榮收藏，夏門攝影企劃研究室提供）

傢俱型[5]、碗公箱型、迷你型，有的加了放大器電路（1927 年問市）[6]，原本的手提箱型也不斷變小[7]，最後進入兒童世界，成為玩具。雖然留聲機的價位並非由音響效果所決定，戰前的傢俱型往往又好又貴，仿造品當然也較多。

英美法大廠蟲膠曲盤的生產線在 1958 年全數告終。此前七十年間，整個世界已生產了一百萬以上各式各樣的蟲膠曲盤，後來被 1948 年冒出來的黑膠所取代。。

5

5
門板要打開，讓聲音跑出來

6

15

在日本時代，台灣人初識留聲機與蟲膠曲盤，1920年代喇叭花型在報紙廣告上逐漸消失，換上桌上型與手提箱型[8]，價格也變得可親。根據陳柔縉的考證，1936年時手提箱型留聲機的價格是今日數萬台幣的水準而已；1932年台北市的蟲膠曲盤行即達五十多家，從它們的報紙廣告可知島民胃口之多元，有台產，也有歐、美、日、中產，曲目從原住民歌謠、西洋歌劇到講笑話都有，可以想見在當時已蔚為風潮。根據洪芳怡的考證，「古倫美亞」文藝部長陳君玉在戰後清點，1930年代捧紅的三十九首熱門歌曲總共賣出約兩百萬片。然而，這些手提箱型留聲機與曲盤都流向何處？今日眾人所誤解的留聲機必配喇叭花，又是如何被製造出來的？

8
1934年台灣的美白乳液報紙廣告，右下角可見手提箱型的留聲機，女學生在櫻花下隨音樂起舞。

很少人會為某種贗品特別發明一個字，但假的留聲機法文為 faux-nographe、英文為 crapophone，這說明了這個欺騙已氾濫到天怒人怨了。今日，從網路拍賣標得的留聲機絕大多數是近期 Made in India，外觀不美、聽覺效果差，沒有任何收藏的價值；遺憾的是，我們時常在台灣看到它們，甚至某大型國立歷史博物館本世紀初所藏的數台留聲機，從網路相片來判斷，全都很不妙。其實，只要認識以下幾點就可識破贗品的「馬腳」，至少可避開八、九成陷阱：一、喇叭花又薄又亮；二、喇叭花尾巴接近主機的關節處呈生硬轉角而非弧形彎曲；三、無論是喇叭花型或桌上型，主機外型呈六角形、八角形或圓形；四、上發條的搖桿太長或進入角度非垂直；五、喇叭花型模組卻搭配了箱型S型的唱機頭持臂；六、木件沒有年代的

光澤；七、主機油漆上了色；八、唱機頭無法拆下；九、HMV牌喇叭花留聲機主機上「狗在聽喇叭」轉印標籤是有方框的[9]。

在今天，台灣關於蟲膠曲盤的藏家組織及推廣活動算剛起步。蟲膠朝代的世界中心仍在巴黎，諸國諸語言的曲盤都可能曾在此流通。直至今日，巴黎仍是國際蟲膠曲盤交流最密切的城市，現有一社團法人的留聲機博物館、兩家留聲機的專賣店，以及無數古董古物店銷售著留聲機和曲盤；最後，還有幾個蟲膠曲盤收藏家的交流組織，但要三千張以上才會勉強被稱為藏家，只有五百張的我就不敢舉手報名了。

法國製的蟲膠曲盤在中央處經常會出現一張像「郵票」[10] 的版權稅票，因著它，法國製比別國多了點風情；1916 年起，法國政府規定曲盤壓製工廠要支付百分之五的版權費給作者才可上市，「郵票」為付清的證明。在法國的跳蚤市場及閣樓清倉都很容易發現這些加了「郵票」的曲盤，它們的錄音與壓製品質是東亞世界難望其項背的，演奏效果自然更為迷人；但請不要輕易嚐試帶回國，因為它脆弱到耐不住任何一摔或一壓，它可不是塑膠時代的產品。

留聲機依唱機頭與曲盤接觸的方式分為兩類系統，各有其專屬的唱機頭：第一種使用金屬製（或竹製）唱針，聽過四面曲盤就得丟棄唱針，第二種使用不必更替的寶石唱針；兩個系統完全不相容，若用前者的唱針放後者的曲盤，會劃傷曲盤。如何知道手上的曲盤是哪一類呢？可使用放大鏡看刻痕紋路，第一種是水平上彎彎曲曲，第二種是垂直深淺不一。兩個系統的競爭最後有分出高下，以法國 Pathé（百代）為例，起家時故意不走第一種系統，1906 到 1932 出品的曲盤是第二種系統，但 1927 到 1958 的產品是第一種系統。此外，有些留聲機設計可接納兩種

10
左圖圓盤是較晚期的蟲膠曲盤，與右圖圓盤黑膠唱片相較，厚度接近，但手持仍較覺沈重，曲盤中間可看到著作權已付的證明。攝於作者台灣典藏室。

9
指認 faux-nographe 的文中九點這件就中了五點。（圖片來源：pixabay）

唱機頭，而手提箱型留聲機幾乎全是第一種系統。兩種曲盤的清潔方法一樣，都是以肥皂溫水順紋路擦拭即可，千萬不要使用含酒精成分的清潔劑。

近年來黑膠唱片收藏轉潮，這些發燒友不理會黑膠敗於卡帶、卡帶敗於 CD、CD 敗於 youtube 的事實，執意從黑膠挖出類比的樂趣[13]，並且顛覆性地證明了：愈往後退愈新潮；然而，更往前一代的蟲膠似已在那裡等著接棒了。就音樂欣賞的層次而言，它的操作有些鉋角樂趣，它的沙啞說明了歲月感，它的聲音經常是網路找不到的；就社會與歷史意義的層次而言，這售價不貴的古董匯集了以下眾多象徵：小布爾喬亞、（殖民）現代化、流行歌肇始及大眾文化的第一樂章、經典懷舊、不用電力的年代、與祖父輩相處的家庭記憶……，留聲機豐富的魅力可以如此理解。

11
留聲機並不是一種東摸西摸就會使用的機器，一定要請教前輩。

12
曲盤的蒐集者通常不會錯過它的手提盒。

13
1920 年代〈Singing in the rain〉的蟲膠版本聽起來如何呢？挖出蟲膠與黑膠的不同感覺，對某些玩家而言是一大樂趣。

16

一八七八年萬國博覽會作為一種因緣

1878 年，台灣島嶼一如往常不平靜，至少發生了清軍屠殺台灣人的加禮宛（固湖灣）事件及大港口事件，頭目古穆·巴力克被綁在樹上，凌遲至死，其夫人伊婕·卡那蕭被放在剖半的樹中間，活活夾死。相對於島上的野蠻統治，同年巴黎正在舉辦該地的第三回萬國博覽會[1]，半年就吸引了一千六百萬人潮，不少人排隊參觀了日後運到紐約的自由女神頭部[2]；這一年也是中國第一次參展萬國博覽會，晚了日本十一年。同樣在 1878 年，日本人林 忠正首度來法，或許還曾和同行的同胞一起前往巴黎郊外的 Maison forte des Époisses（埃波斯堡壘）[3]：在博覽會這個展場，人們見證了小麥收割機的問世；記錄裡描述了現場有兩萬名一齊歡呼的觀眾，其中還包括了一群日本人。

我之所以注意到這個小典故，其實是在收藏一個上世紀老酒櫃時查到的；這個化身為地球儀狀的酒櫃[4]正是來自該城堡。位於埃波斯這個建造於十三世紀的城堡曾經開放遊客參觀，該酒櫃就在那裡被使用著；1996 年堡主突然過世，一位未婚女士依遺囑繼承了它，二十年後她在丈夫催促與不耐下轉售給我。當時由於我錯估尺寸，無法將它運上車

3
埃波斯堡壘目前轉型為高級度假旅館。（圖片來源：Châteauform' 分享於 wiki）

RESPIRER s

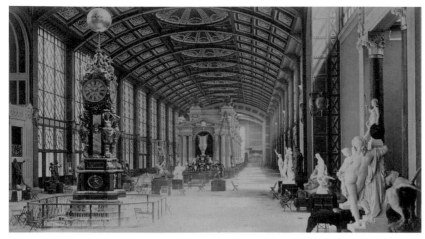

1

2

載回，最後只好趁著夜色的掩護，搭區間火車運回去。一路上，這個地球儀引發不少人好奇，一位跑來與我討論室內裝潢該如何搭配，一位美言「你居然把世界帶著走。」下月台推回家的路上，一位女遊民堅持我必須繞遠路以降低意外：「這不是為了你，這是為了文化。」她的下巴抬得高高的。沿路上一位柏柏爾人大樓警衛熱心地向我介紹他的國度，卻看見上面寫著「野蠻人」，一時間我和他都語塞了……。

3

4

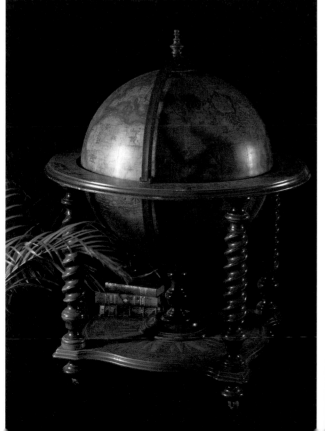

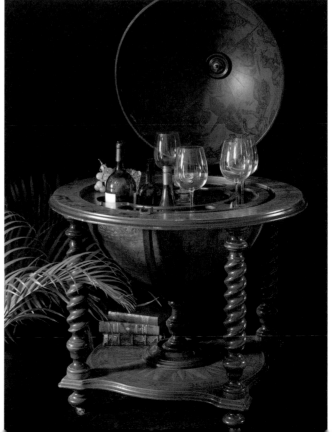

我們和 1878 年萬國博覽會的緣分還發生在三個物件上。

第一個是 bureau plat（平書桌）[5]，在巴黎九區豪宅（地址：24, rue Richer）選購之初只是看上它簡潔優美的線條，特別是桌腳的弧度與比例令人傾心不已，運回家才發現底部有用印：Emile Léger 在 Place des Vosges（孚日廣場）的地址，這位巴黎細木師父正是在 1878 這一年得到萬國博覽會的銀牌獎，晉身為第一級匠師；1893 年他進軍孚日廣場，這裡是當年精品業的核心地帶，巴黎金字塔頂尖的消費者在此出沒。我的博士論文就是在這個書桌上完成的，對我個人的意義非凡。

另一個物件是一台史多伯鋼琴 [6,12]，與 Emile Léger 一樣，該廠牌第一次得到萬國博覽會的重要獎項就在 1878 年，之後 1897 年更從銅牌獎升級到金牌獎。1878 年的博覽會檔案是如此描述的：「其製造法帶來很獨特的堅固，它的 barrage（撐弦架）是用鐵做的，能耐最不適的溫度，出口特別推薦。史多伯先生每日都在增加銷量，在阿爾及利亞、德國、比利時、美國等地的客戶都很多。」鐵架這項發明引領世界，後來還被標準化。

16

入手這個鋼琴是因為它的裝飾具有罕見的華麗感，燭台設計也異於同年代的產品，譜架設計更富巧思。它從十九世紀（該鋼琴生產於 1890 年代初）被送進去巴黎拉丁區的豪宅（地址：203 bis, boulevard de saint germain）內就未曾移出，那是一個門很高大、天花板有浮雕的布爾喬亞公寓 [7]；儘管屋主換手（琴賣給我的原因）室內正在整修，我在屋裡卻能想像滿屋子的人在客廳跳舞的場景，請來的鋼琴手坐在那裡工作，與其他樂手配合著。

巴黎再豪華的公寓大樓，百餘年的電梯都容不下一個大鋼琴 [8]。那天由六個粗壯工人各據一方將之緩緩抬下樓，大家都汗流不止；一小時後終於移到林蔭大道旁，見到眼花瞭亂的路人與招牌，我彷彿跟著鋼琴一起從十九世紀滑到了二十一世紀，而當年移入時，又是怎樣的浩大工程？

最後要介紹的物件是 Haviland（哈維蘭）茶具組。這牌子在 1878 年萬國博覽會第一次拿到金牌獎，隔年便接獲美國白宮正式訂單，日後國宴都使用它的餐盤，其實雙方零星的關係從林肯總統時代就開始了。

7
鋼琴移出時公寓正在整修的景象，第二張圖是天花板。

8

起初，這裡很像是一個「飛地型」窯廠：美國人投資管理、生產在法國、市場主打美國。1892年 Haviland 的兩個兒子分家，出生於法國並掌握法式現代美學的弟弟 Théodore Haviland 另設窯廠，將產品打入法國奢侈品市場內，Haviland 才被視為 Limoges 最具代表性的窯廠之一。

這個茶具組[9]是 Théodore Haviland 一戰前的作品，確實的年代是在 1895 至 1914 年間。

茶壺的壺嘴愈長者，愈難以防範碰撞的風險，也愈難留存傳世；另一方面，十九世紀晚期尊貴的作品都愛採用長壺嘴的設計，因為它具有一種優雅感。原物主是我們新搬來的鄰居，她有許多茶具組，因為房子太小而割愛其中一組。交易之後，這位五官細緻甜美的老婆婆突然決定談它的身世。

在一戰之前，歐洲仍王國林立，不少國王拜訪巴黎時會選擇在 Le Meurice（莫里斯）[10]落腳，這裡是當時巴黎最尊貴的旅館；甚至在 1931 年西班牙國王阿方索十三世（波旁王朝國王）逃「回」法國時，也將流亡政府總部設在這裡（帶著他心愛的傢俱）。她說：「當年 Le Meurice 有個 chef de rang（領班）會講三個語言，社交能力很強，曾經服務過邱吉爾、阿方索十三世及眾多國王；每當旅館換新瓷器時，他便會買下一組當紀念。二戰時，他被徵召入伍，在戰場上中彈。」她指著自己的頭停了幾秒：「他沒死，但終生

6

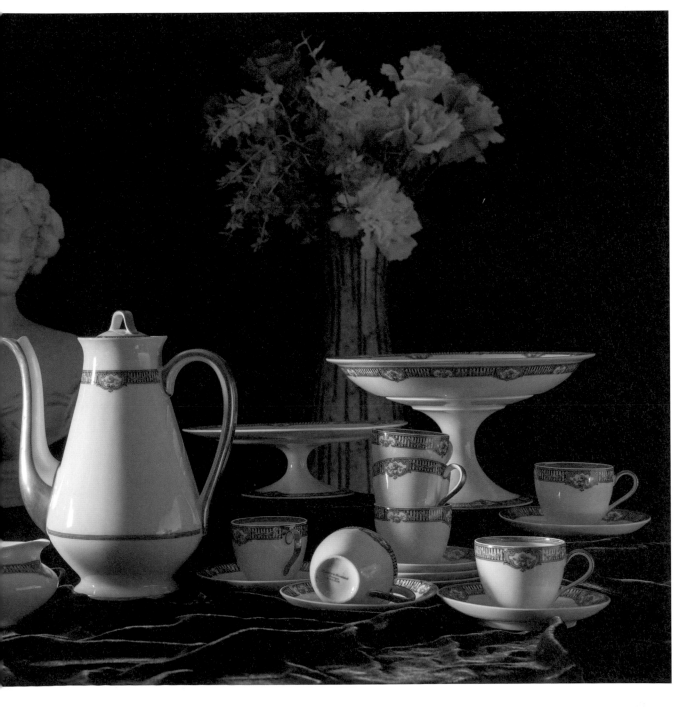

需要有人在旁照顧，最後是一個女孩，他臨終前把這個女孩指定為繼承人。」她不再說下去了，我知道眼前的人就是當年的女孩。事後一查，古董市場找不到一模一樣的花色，或許是當年為了 Le Meurice 而專門設計。

萬國博覽會是列強炫耀工藝技術與藝術實力的競技場，在國與國較量時，匠師與匠師也同時較量著，其桂冠名單成為當年奢侈品消費的指南，也是今日的收藏指南。來自世紀交會之際，世界一流工坊所推出的書桌、鋼琴、茶具組，加上來自城堡的酒櫃，組成我們巴黎起居生活的重要傢俱；因緣際會，它們都和 1878 年那場盛事有關。

再晚一些，二十世紀上半葉，台灣裝飾藝術佳品的身影曾多次出入島內外的博覽會，但那些得獎匠師的名字曾被留下來嗎？

10

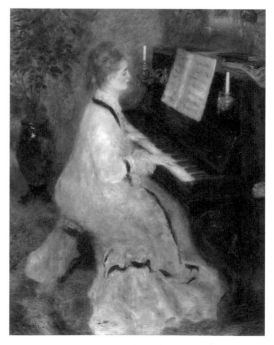

11
雷諾瓦於 1875-76 年創作的油畫《彈鋼琴的女人》（圖片來源：Art Institute Chicago, Mr. and Mrs. Martin A. Ryerson Collection, 1937.1025），與右頁鋼琴有許多類似的設計。

17

台灣在地人第一次能準確掌握時刻,是在日本殖民政府砲兵發砲示眾時,當時台北人先是驚嚇,後來才知這叫做十二點到了,其他台灣人也陸續在二十世紀上半葉脫離了只能靠著太陽的位置來判斷時間的日子。歐洲人則早在中世紀晚期就受益於市府或教堂時鐘,而知道每一小時的推進;地板立鐘是第一個進入家中的計時器,法國在1680年代開始量產,直到二十世紀初才式微,原本那是僅限於大地主豪宅才有的配備,後來卻成為常民的結婚禮物。

在這兩百三十年間,靠近瑞士的Franche-Comté(佛蘭許—孔泰)一地所生產的機座,在法國市場一向取得壓倒性的勝利,甚至外銷到各國;雲杉製成的外箱殼則是由各地鐘錶商與地方木匠合作生產,呈現出不同的地方風格。

1
頸部出現了手寫的1846字樣。攝於作者台灣典藏室。

RESPIRER s

鐘錶商常常會在鐘面上簽名再出售，我們住巴黎時，家中的孔泰鐘[1]上有出現 1846 及「J. Kinzler sis à Mantes」等字樣，這是指 Mantes-la-Jolie（蒙特拉裘利）的鐘錶商 Jean Kinzler 在 1846 年將之上市的意思。很巧地，目前該地市立博物館就典藏了同一鐘錶商的作品。

取得這個孔泰鐘的過程值得一提。物主朋友特別約了一個他們 Pépin 家族都到齊的聚會，在這場交易裡，我得先和二十人握手或親臉頰；老祖母堅持將零件一一包裝好才出門，然後幾個小孩橫扛著長木盒，大一點的拿著敲壓出裝飾的鎏金銅鐘錘[2]，朋友捧著製造於孔泰的機座，我的雙手拿著生鐵重錘，還有幾位空手跟著下樓，一串人穿過有烈陽的中庭，向我的車子走去，像極了在社區舉辦一場小遊行，長木盒也引發了路人的注目，這是一個令人印象深刻的交接儀式。

如果孔泰鐘一開始便象徵著鄉間世襲地主的權力，那麼壁爐鐘則象徵著都市布爾喬亞階級的興起。壁爐鐘始於 1750 年左右的路易十五時代，是巴黎匠師的集體發明，在法國大革命之後漸漸取代壁爐上的陶瓷裝飾或花瓶，而後隨著布爾喬亞的興起而盛行於十九世紀，甚至成為該階級的標準配備；壁爐鐘

5

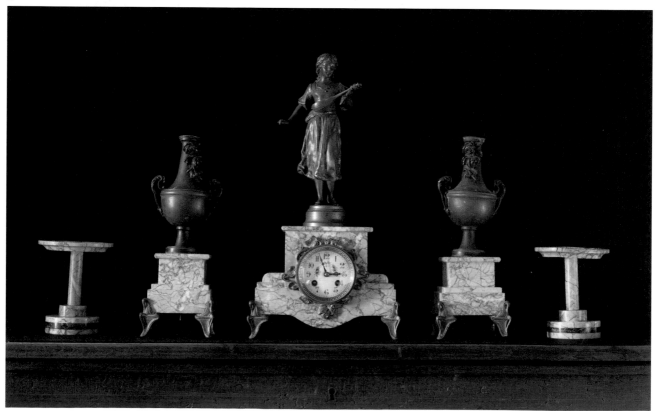

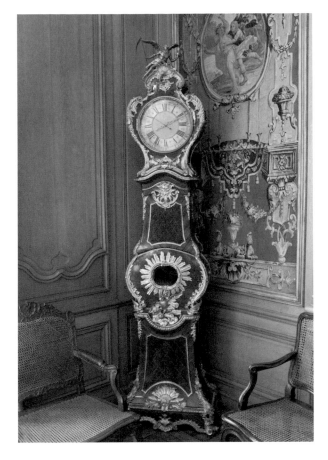

3
法國銀行總部裡豪華的地板立鐘，1745-1750
的作品，上頭有愛神邱比特。

4
人們很難不被壁爐鐘及燭台吸引住，巴黎某
侯爵夫人的睡房，攝於 1912 年。（圖片來源：
Musée Carnavalet, PH35065）

通常有其他配件（如燭台）置於左右襯托，有三件式或五件式，一整組擺出來氣場甚強，形成整個空間的視覺焦點[4]。我們收藏的幾個壁爐鐘[5,6]來自一位住在巴黎經濟優勢區 Neuilly-sur-Seine（塞納河畔納伊）的朋友，十幾年前他購自拍賣場，裝飾他豪華公寓每個有壁爐的空間，後來因工作調到國外而割愛。

在美感上，不同於孔泰鐘數百年堅守著地方各有的風格，壁爐鐘一直伴隨著巴黎傢俱的風格演進而變化著：路易十五時期十分洛可可，動物與花草主題豐富；路易十六時期是新古典風格，出現龐貝主題、portique（柱廊）設計[6]等；拿破崙時代流行的主題有勝

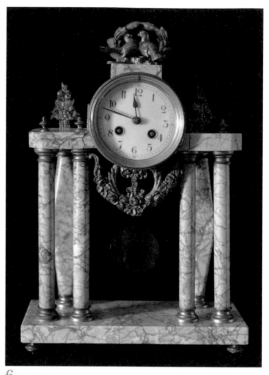

6

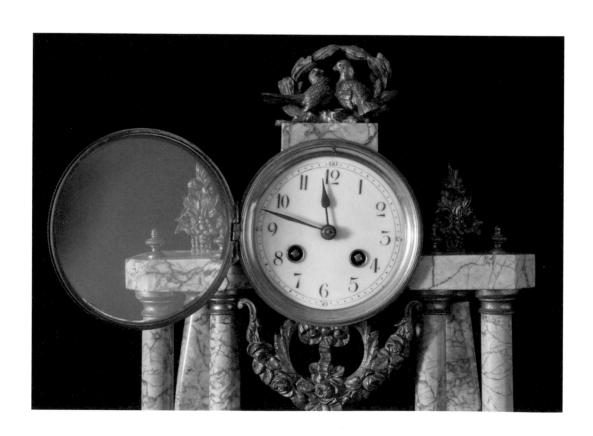

利象徵、古埃及意象等；Louis-Philippe 時代
是日常的職業生活、歷史主題⋯⋯。

地板立鐘、壁爐鐘與掛鐘[7]都曾經是一整個
空間的心臟，指揮著一家子的作息脈動，由
此可理解今日人們對其收藏熱情；相反地，
我們較少聽說有人收藏老縫紉機，在巴黎
我們只遇過一位這樣的收藏者：年紀相近
的朋友原本和前夫在 Poitou-Charentes（普瓦
圖 - 夏朗德）鄉下收集了許多裁縫機，放在
Niort（尼歐赫）市的老屋內；當她再嫁至
巴黎後，對一屋子布滿灰塵的藏品失去了熱
情。經她探詢，我們見證了十九世紀縫紉機
美極了的珠貝鑲嵌、寄木技法及手工彩繪，
甚至皮帶都是上上世紀的，於是毫不猶豫就
選購入手[8]。

理論上，每台縫紉機都可以靠機上的流水編
號查出其製造年月[9]，十九世紀的機子不僅
相對少很多，收藏界也只稱這時代的機子為
古董，當然其製作之精緻是二十世紀普及化
產品無法比擬的。從 1851 年美國 Singer（勝
家）推出第一台家用縫紉機以來，此機械使
用者的階級和地理屬性便不斷擴大；以 1872
年開始生產的 Gritzner 為例，1900 年時總生
產量突破八十萬台，到了 1907 年又突破了
另外的八十萬台，由此可知其在二十世紀擴
展之快；此外，日本與台灣分別在 1900、
1904 年出現了勝家的店鋪。

7
帶著對家人的不捨，一位諾曼地人帶了這個
祖傳掛鐘一起移居巴黎；十九世紀作品。攝
於作者台灣典藏室。

17

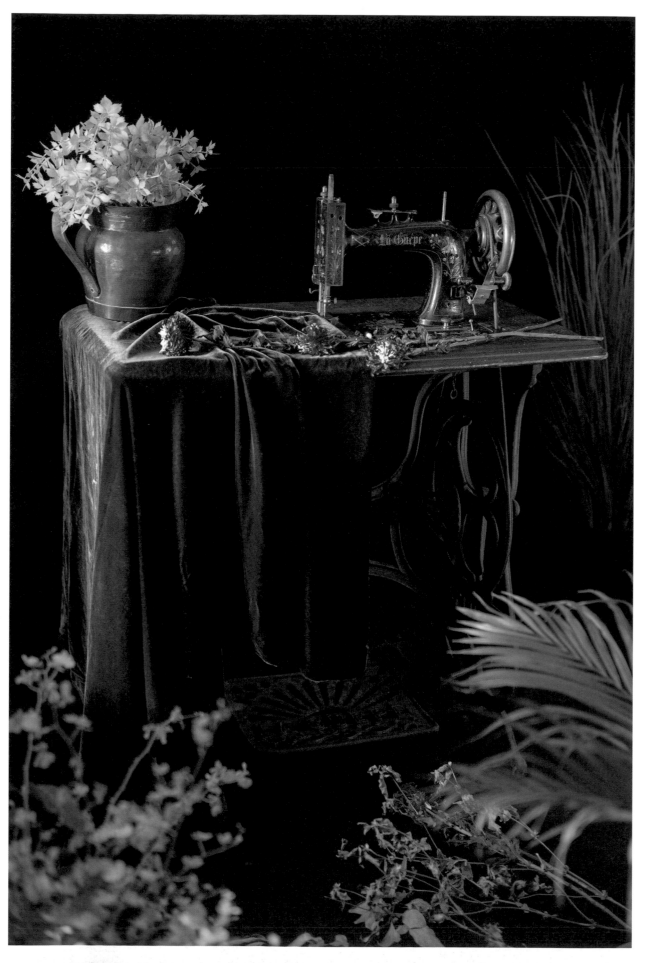

17

8
左頁為法國 La Guêpe（黃蜂）1880 或 1890 年代的產品，本頁為德國 Gritzner（格里茨納）1896 或 1897 的產品。均攝於作者台灣典藏室。

在世界各國拍賣場的記錄裡，輸入 Taiwan 的關鍵字搜尋，除了二十世紀藝術家的作品，往往跑不出什麼記錄。這個島嶼過去曾經生產珠貝飾品、木雕、編織品、刺繡、漆器、茶具組、竹工藝、陶瓷、傳統樂器……，在今日都沒有資格進入某些人的典藏庫嗎？如果世界任何角落都有亮眼的手工藝傳統，如波斯之於地毯、非洲之於雕塑、草帽之於厄瓜多、銀器之於柬埔寨……，那麼台灣可以拿出來評比的才華是什麼？

9
平台銀亮金屬部位有鋼壓印數字，於相關藏家網站鍵入，即可知生產年份。

10
活潑的法國造型針線箱盒。攝於作者台灣典藏室。

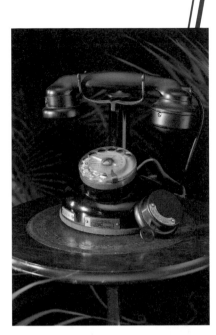

在世界拍賣市場目錄中的缺席，其實說明了島嶼國族工藝的危機。由於二十年來文化創意產業的扶植政策一直缺乏足夠的風土意識，在裝飾藝術的世界拼圖裡，台灣卻年復一年地更加面目不清了。

後面幾篇談到了留聲機、鋼琴、地板立鐘、壁爐鐘、縫紉機，這些機械物件是理工宅進入收藏界的捷徑，儘管較偏向工業產品而非手工藝品，但都老到換上了古董面貌，進入人類的典藏之列；目前台灣手工藝較難在世界地圖標上一寸領域，但未來在工業產品這個領域頗具潛力；比如，台灣在二戰前曾經出現縫紉機的製造，Tiunn, Tshim-king（張深耕，1914-1996）這位留日台中人在其中扮演關鍵的角色；也許在今天藉由歷史學家的投入，從 kow how 的觀點指出，台中地區得以作為世界級機械工業重鎮是張深耕當年投入所泛起的漣漪。或許有一天，世界的拍賣圖錄就會出現張深耕的第一代縫紉機（品牌 Glider）。

有些古董不會靜靜待在那裡，講的是機械古董運轉時的聲音，但也在訴說：明日的古董身分來自今日研究的投入，不是光陰逝去就能增值的。文化內容策進院有台灣工藝研究發展中心作為經理「台灣」這個品牌的單位，在「台灣被世界收藏」的目標上，風土和歷史研究的投資是必要的。

11
另一種不會靜靜待在那裡的工業造物收藏品：電話。攝於作者台灣典藏室。

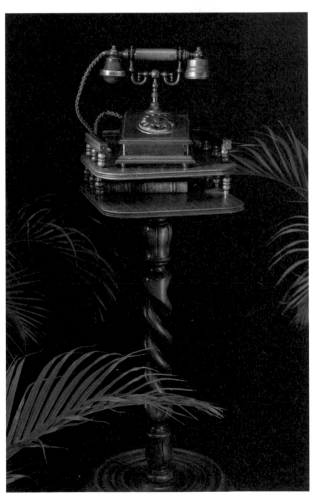

18

結語

這本書裡出現的每一物件，背後都有著一雙雙師徒制訓練下的巧手、一間間長命百歲的工坊，而每雙巧手、每間工坊都指向一套獨道的 know how，法國能成為裝飾藝術的領先國度，就是由這些巧手與工坊所實現的 [1,2]。然而，中小企業型態的經營不一定能挨過一時寒冬，這些 know how 的失傳危機只是急緩程度不同而已。以 Texier 為例，一間創立於 1951 年的法國皮件廠，在 2013 年被認定為「Entreprise du Patrimoine Vivant」（活遺產企業），但實情是長期瀕臨破產。2015 年，Renaissance Luxury Group（文藝復興奢華集團，下稱 RLG）接收了它並進行重生，珍貴的 know how 被拯救下來，員工數目也在幾年內也翻倍，提供了 Vitré 小鎮不少的工作機會。

這很像日劇才會出現的情節，RLG 是一間挽救型公司，挽救那些在裝飾藝術具有獨道 know how 卻陷入危機的工坊，幫助它們進行產品設計的現代化並擴展銷售網絡。目前收購了 Altesse、Texier、GL 三家法國老字號，並把前兩家的 know how 結合起來，推出了 Les Georgettes 這個新品牌；RLG 強調手工與 Made in France 的重要性，並且相信 know how 是深植在風土裡。換句話說，RLG 宛如一間與「國家文化內容策進院」或「台灣工藝

RESP*Iari s*

1
Louis Vuitton 在其博物館展出企業轄下的工坊及師傅的照片，說明這個奢侈品牌背後有這些傳統的 know how 在支撐。

2
在巴黎街頭可時常看到這樣的臨街工坊在工作著，Coutellerie Ceccaldi 是一家小刀工坊。

研究發展中心」合作的廠商，被賦予保護與宣揚國族工藝的任務，它只靠自己的力量，不花人民半點稅金，不僅延續了三個老品牌的生命，還成功幫這些中小企業打入國際市場。

另一個類似的案例是在 2008 年，Hermès（愛馬仕）投資成立了一家名為「Shang Xia」（上下）的企業，精挑有獨道 know how 的中國傳統手工藝工坊，在竹絲、薄胎瓷、羊絨氈、皮件等領域進行產品設計的現代化，專攻尖端的消費市場；主持者是一位有留法背景的中國設計師。

隔海另一位留法人也投入了類似的事業，而且早了許多。身為日治時代期僅有的四位留法台灣藝術家之一，Gân, Tsuí-liông（顏水龍，1903-1997）被同時留法的 Tân, Tshing-hun（陳清汾，1910-1987）描述如下：「在法國留學期間，他除了研習繪畫之外，又調查各時代的工藝品，或者去參觀巴黎的織綿工廠，施布爾（作者註：應是指 Sèvres）的陶器工廠，里昂的染織工廠之類的，或者歷訪古鋪搜羅工藝品，居以為常。」這像極了我們兩人的留法生活[3]。1934 年，顏受台灣總督府邀請參與始政四十週年紀念博覽會[4]的籌備工作，前往紅頭嶼調查文物，開啟了後半生振興台灣工藝的壯舉；但在此之前，台灣的裝飾藝術其實已經多少被歌頌一番了：那是透過島內外各式博覽會來進行，一些地方組織與商號的產品被陳列、被報導、被頒獎。這些被展覽對象極可能也有與 Texier 雷同的才能，只是它們都在悠悠歲月中逐漸解散；在過去數十年，台灣並沒有出現類似 RLG 的公司或政府部門來協助它們，並打出一個高級化的品牌。

18

3
即使陳清汾沒提到巴黎的裝飾藝術博物館，當我們參觀這裡時，總會想起顏水龍也曾看過我們正在欣賞的展品。

4

2019 年搬回台灣後，很快就到位於新北市中和的台灣圖書館（擁有前臺灣總督府圖書館的館藏）報到，探探顏水龍的調查報告，並查詢日本時代博覽會參展者是誰？它們的產品又是哪些？有沒有可能成立一個台版的 RLG，將這些 know how 挽救回來呢？初步調查結果是悲觀的，它們大都沒有度過大寒冬；某一代的台灣人不再理會日常生活用品的質感，讓台灣不只是生產上的塑膠王國，也是人均消費上的，可嘆！

如果認為這是一本談論風花雪月或鼓吹玩物喪志的書，那一定是場誤會，希望讀者能在字裡行間感受到以下的寫作旨趣：以介紹巴黎舶來品之欣賞門道作觸媒，提高台灣社會對於生活美學的注意，否則再怎麼有年代或巧思的島嶼工坊，也得不到本地市場的回應，只能靠外銷，而成了「飛地型」工坊（見〈1878 年萬國博覽會作為一種因緣〉一章 Haviland 的案例）。

其次，本書也要說服台灣相關創作者相信：脫亞入歐的創作路線是成就國族工藝的一條活路，源於西方的文化元素當然可以是「我國傳統」的一部分[5]，這點可見於〈品味的脫亞入歐〉一章的討論。

關於鼓吹重視裝飾藝術的策略，顏水龍是跳躍於美學價值、國族文化、海外市場獲利三端，其前輩朋友 Sōetsu Yanagi（柳宗悅，1889-1961）則傾向直指其中的國族意義：「任何的器物都應該具備充分的國民性格，國民性的喪失將使一國的工藝陷入悲慘的命運。身為一國之民必須擁有該國所獨有的器物。」類似的句子，《紅與黑》（1830）的

5
神桌上的雕刻主題有約會公園、汽車、洋傘、自行車及棒球等西方文明物，像這樣的作品不會在戰後出現，卻會出現在日本時代；請留意雕刻師父也表現了女方洋裝上的碎花和男方的西裝頭，十足有趣。出自嘉義某醫生宅。（田調與攝影：大新工藝社負責人施志明先生）

作者 Stendhal 也說：「巴黎的布爾喬亞在每個早晨看看他們的傢俱，從中得到享受，這或許是他們會愛國的基底。」如果台灣未來的文化運動是以「國族再確定運動」（台灣國族取代中華民國國族）為主軸，那麼裝飾藝術此一創作領域——其生產與風土相連緊密、其消費與國民性的塑造相連緊密——遲早會參與台灣內部的認同轉型進程，至少在國族美學定義時會被詳加研究；希望屆時這本書能提供一些養分與視野。

或許正是因為裝飾藝術領域有此潛力，至今仍為中華民國文化內容策進院所嚴重邊陲化：工藝產業只佔其 2011 至 2019 年投資總金額的 0.87%，我們還不知 0.87% 其中有多少是與台灣風土有關、多少是執意於 Made in Taiwan？柳宗悅若復活，他會說這就叫作國民性的消失；顏水龍若復活了，他應該會說不出話而大哭一場吧。

註：巴黎那幾年的生活有苦有樂；樂的部分是常有好友 Aglaé 在場，寫不進這本書的行文裡，但與她的相處是讓這本書得以誕生的重要原因，在此感謝她，也感謝好友長松提供攝影設備、碧茵支援倉儲、姐給予寫作意見。本書中這些法文所謂的 essai 的文章很難歸類，遇到願突破框架的出版人才可能見天日。左岸文化龍傑娣總編輯願意實現這個出版計畫，找來我們早已傾慕於其功力的 Ricky（林宜賢）擔綱設計，在此特別致謝。

18

參
考
文
獻

BEDEL Jean, *Dictionnaire illustré des antiquités & de la brocante*, Editions Larousse, Paris, 1983.

BOUGLE Fabien, *Guide du collectionneur et de l'amateur d'art*, Editions de l'Amateur, Gémenos, 2005.

De MORANT Henry et GASSIOT-TALABOT *Gérald, Histoire des arts décoratifs. Des origines à nos jours',*, suivi de Le Design et les Tendances actuelles, éd. Hachette, 1970.

DEFLASSIEUX Françoise, *Le Guide de l'antiquaire*, Editions Solar, Paris, 2020.

FRANC Jean-Michel, *Dictionnaire des menuisiers, ébénistes, sculpteurs, tourneurs, doreurs du XVIIIe siècle*, Dijon, 2000.

HALBERTSMA Hidde, *L'encyclopédie des antiquités, du Moyen Age au début du XXe siècle*, Editions REBO, Lisse, 2009. (traduit du néerlansais).

JANNEAU Guillaume, *Le Mobilier français*, "Que sais-je?", PUF, Paris, 1993.

MOUQUIN Sophie, BOS Agnès et HELLAL Salima, *Les Arts décoratifs en Europe*, Citadelles & Mazenod, 2020.

PASCUAL Eva, *Entretenir et restaurer la céramique*, Editions Gründ, Paris, 2006. (traduit de l'espagnol)

PRAZ Mario, *Histoire de la décoration d'intérieur,* Thames & Hudson, Paris, 1994. (traduit de l'italien)

RABREAU Daniel, *Les Arts décoratifs*, éd. Association des professeurs d'archéologie et d'histoire de l'art, Histoire de l'art, no 16, décembre 1991.

SELLIER Marie, *Arts décoratifs*, entrée libre, Éditions Nathan, 2006.

RESPIRER *is*

推薦語

「認識法國」是需要投資的。與聰洲、潔妮在法國比鄰而居十年，見證了他們從留法到知法的過程。他們對法國的迷戀具有深厚的知識基礎，正如他們編寫了一本資料夾，將巴黎地圖用密密麻麻的歷史事件標註；所以和他們穿梭巴黎，像極了時空旅人。除了歷史與藝術的專業領域，他們還將認知的觸角沈浸於法國的林林總總——政治、社會、媒體、時尚、美食，精神的、感官的，只要見聞所及，就會激起他們知其然並知其所以然的好樂。《呼吸巴黎》是他們知法的結晶，但也只是冰山一角；期待他們持續將文化的法國投影到台灣。

—— 王興煥
巴黎第八大學哲學博士

讀著《呼吸巴黎》的字字句句，腦海中不斷地浮現自己和聰洲、潔妮在巴黎到處走跳的諸多回憶。就像書中提到以新藝術（art nouveau）為內裝的巴黎餐廳 La Fermette Marbeuf，我也曾跟著他們進去一探究竟。嘴裡品嚐著美食、耳裡聽著聰洲訴說新藝術與餐廳的特色及歷史，這種生理與心理的同時滿足正是與他們夫妻倆一起玩耍時最寶貴的經驗。現在，這本書以豐富的圖片及精彩文字，讓更多讀者能跟著他們經歷一場盛宴，領著我們認識「品味」是如何需要不同要素的匯流才能建立出來的生活態度。

《呼吸巴黎》不只是令人心神嚮往的文化觀光指南，更是啟發我們回頭想想台灣能如何在生活中增加與歷史對話、在生活裡根深文化底蘊的「品味」。因為，品味不是以競逐為目的展演，而是體現歷史與文化的日常。

—— 史惟筑
國立中央大學法國語言學系 助理教授

讀完《呼吸巴黎》之後，有一種想馬上搬去巴黎或是把巴黎搬回來的衝動。

我有幸在巴黎居住過半年，更有幸去過當時聰洲和潔妮在巴黎的家，體驗了一點他們吃喝玩樂到非常極致又有品味的巴黎生活。好高興他們現在透過文字帶著我們經歷他們十多年來在巴黎生活的一部分，讓我們有機會和他們一起體驗收藏這些珍貴古物浪漫迷人的歷程，同時還讓我現在也擁有古物鑑賞力！

能擁有與巴黎有關的記憶真的很幸福，誠摯的推薦你也一起來呼吸巴黎。

—— 史筱筠
視覺藝術家、影像導演、第二屆台北電影獎首獎得主

《呼吸巴黎》展現了文化資本最日常的面貌。文化資本這個名詞對研究流行學的我而言，雖然放在語言表達上常顯得自然，但其實是一種熟悉又陌生的關係。幾次遊歷巴黎，相當幸運地借住聰洲和潔妮的家，透過他們的引介，讓我似乎與文化資本更靠近了一點。小從食衣住行的體會享受，大至社會、政治、哲學、文化討論的領略，我感受到原來文化的資本展現從來不只是書本上的詞彙，其實它更展現的是一種穿梭於呼吸間，優雅表達生活信仰的姿態。

如果說日常的文化實踐是一種新的生命運動，那麼《呼吸巴黎》絕對是一本很好的指南。

——林詩吟
荷蘭鹿特丹大學歷史、文化暨傳播學博士、台南應用科技大學美容造型設計系助理教授

身為「戀古物狂」，在巴黎逛跳蚤市場淘寶是我的週末生活日常；如果這本書能早幾年出版，有它陪我逛該有多好？

我有幸曾經跟著聰洲和潔妮在巴黎逛過跳蚤市場，他們的專業知識和品味給了我許多重要的建議；如今他們走得更遠，不但把法國（尤其巴黎布爾喬亞）的精髓搬回了台灣，更毫不藏私地把法國骨董古物舊貨商的私房撇步都整理、分享出來了，讓我邊看邊不停地做筆記！

《呼吸巴黎》不只是一本從入門到進階的戀古物狂必備的工具書；它更是兩個法國藝術博士透過親身的、引人入勝與忌妒羨慕的經歷寫成的法國品味指南，讓我們彷彿走進了法國布爾喬亞人家、看到了讓法國人引以為傲的生活藝術。它教你也能把巴黎收藏於日常之中，甚至和作者一樣、把家變成美好年代的巴黎。即使只是在一個慵懶的下午讀本書，也彷彿能呼吸到巴黎的美好。

—— 林鴻麟
旅法生活藝術家

O

認識聰洲是二十多年前，我們曾委託他撰寫《戀戀鹽埕》、《看見老高雄》、《移民苦力落腳處：從布袋人到高雄人》……，他年輕樸實，就是當年台灣社會典型的文史工作者的樣子。多年重逢，當他和我聊起巴黎的種種，我簡直目瞪口呆，差點沒問出口：怎從布爾什維克搖身變成布爾喬亞？

及至讀完《呼吸巴黎》，了解他們夫婦二人對歐洲藝術、博物、文史、美學的深入追索，「脫亞入歐」（他的用語），我心中的狐疑反差終於消解。理解當年他著力於高雄方志的精神，與他們在法國的浸淫投入，並無二致，而且更加博古通今。

我回想高雄這些年，從鹽埕倉庫群變身駁二藝術特區，構築愛河文化流域，甚至保留舊火車站，實得力於聰洲方志寫作所埋伏的諸多指標與密碼。《呼吸巴黎》當然有更綿密的文化寶藏，但這只是聰洲的驛站，他將持續奔馳於古今台外；而讓台灣與世界一起均衡呼吸，是他唯一的方向。

—— 姚文智
渳台灣電影股份有限公司董事長

O

魏聰洲和蔡潔妮的這本《呼吸巴黎》，為我們打開了觀察的門戶，領我們登堂入室，幾百年來巴黎優雅生活的細節盡收眼底，透過專業的文明史與藝術史眼光，更不乏歐洲近代物質經濟與政治變動的精彩敘事。尤其它提供台灣人一把量尺，來讓我們衡量近代以來台灣整體物質生活美感高低的變動，也觸及了這些變動背後的政治、經濟、社會、歷史、文藝、美學傳統等各層面，實是珍貴的出版，教人歎為觀止，愛不釋手。誠摯推薦大家都買來讀！

—— 胡長松
吳三連獎小說家

O

「如果你夠幸運，年輕時待過巴黎，那麼巴黎將一輩子跟著你，因為巴黎就像一場流動的饗宴。」我把海明威寫的這句話，用噴墨印在餐旅大學品酒教室的牆壁上。希望看到這段話的學生有機會和我一樣幸運，因為巴黎蘊藏在腦海裡，成為釀酒師創作靈感泉源，可以沈浸在酒瓶裡直到永恆。

——陳千浩

法國勃根地大學釀造學系　釀酒師

O

誠如十九世紀法國偉大作家巴爾扎克所言：「沒有來過巴黎的人永遠不會了解什麼是優雅。」但「巴黎」的偷兒治安與優雅氛圍所共構的反差混搭，總是讓人又懼又愛。於是，長年從相交、相知二十多年的聰洲＆潔妮身上，悠哉樂活於巴黎的日常、生活與知識分享，也就成了個人最常間接「品味」巴黎優雅的方式。

當聰洲＆潔妮告知我帶回兩貨櫃行李時，我知道，他們真的如同海明威那句膾炙人口的「無論餘生何處，巴黎都將跟著你」的話語，果然「巴黎」也跟著他們一起回來了，這不只是知識上的，而且還有品味上的。《呼吸巴黎》一書，就是聰洲＆潔妮帶回的十九世紀風格的巴黎布爾喬亞日常；這是一本看似關於巴黎布爾喬亞生活器物骨董收藏的閒書，但更是一本關於巴黎為何如此「優雅到值得高傲」的專書喔。

——陳奕齊

荷蘭萊頓大學政治經濟學博士候選人、台灣基進黨黨主席

原本，我以為聰洲與潔妮伉儷的這本書，是一本從藝術觀點寫的法國古董家具介紹書，可是看了之後，老實說，我有點驚嚇到。

這本書，根本就是對文化有感覺的人，應該要有的一本工具書，不是，我的意思不是大家要去研究法國古董家具，我的意思是，從這本書裡，台灣人可以拓寬自己的文化眼界，重新思考為什麼文化在我們的人生（大方向）、生活（小視角）裡，被如此地忽視。

最後，我想說的是，真的，不要想著這本書談的是古董家具，其實我在閱讀這本書的過程裡，光是文章裡觸及的文化脈絡，或者回溯至某個歷史現場，甚至在品味這件事情上的不經意提及，讓好奇的我邊讀邊 google，都受益良多。

更別講，圖片好精彩！

—— 馮光遠
作家

（依姓氏筆劃排列）

巴黎古董商與拍賣場

古董商

以下資料來自 2021 年「國家古董商公會」（SNA）成員名單，這是資歷、信譽與精品的保證；中文描述為其專精點，以行政區順序排列。

75001 ▶ ANTIC-TAC 十八世紀鐘 9, rue de Beaujolais/ GORKY ANTIQUITES SARL 古珠寶首飾 18, rue Duphot/ LES ENLUMINURES 中世紀與文藝復興手寫稿與戒子 1 rue Jean-Jacques Rousseau/ LYDIA COURTEILLE 古珠寶首飾 231, rue Saint-Honoré/ MARTIN DU DAFFOY 古珠寶首飾 16, place Vendôme/ TREBOSC VAN LELYVELD 文藝復興至二十世紀初歐洲雕像 8, rue des Moulins/ 75002 ▶ AU VIEUX PARIS 歐洲及法國銀器 4, rue de la Paix/ GALERIE ALEXIS BORDES 十七世紀至二十世紀初素描與畫作 4, rue de la Paix/ JEAN VINCHON NUMISMATIQUE 文藝復興至二十世紀初歐洲雕像 77, rue de Richelieu/ RENAUD MONTMÉAT 亞洲古美術 36, rue Étienne-Marcel/ 75003 ▶ GALERIE JACQUES LEBRAT - ATELIER PUNCHINELLO 第一藝術 16, rue du Parc-Royal/ 75004 ▶ ALEXIS RENARD 伊斯蘭及印度古美術 5, rue des Deux-Ponts/ GALERIE JEAN-CHRISTOPHE CHARBONNIER 日本古兵器 11, rue Le Regrattier/ 75005 ▶ GALERIE CYBELE 埃及與地中海考古 65 bis, rue Galande/ 75006 ▶ APPLICAT-PRAZAN 現代美術 16, rue de Seine/ ARC EN SEINE 二十世紀傢俱 27, rue de Seine/ ATELIER DL 十九世紀末至今的陶瓷 8, rue des Beaux-arts/ BOVIS ALAIN 非洲、喜瑪拉雅、印尼及太平洋古美術 9, rue des Beaux-Arts/ DAVID GHEZELBASH ARCHÉOLOGIE 地中海考古 12, rue Jacob/ DE LAVERGNE Bertrand 東亞陶瓷 17, rue des Saint-Pères/ DULON Bernard 美洲、太平洋及非洲古美術 10, rue Jacques-Callot/ ENTWISTLE 非洲古美術 5, rue des Beaux-Arts/ FREDERIC CASTAING 自傳及歷史文件 30, rue Jacob/ GALERIE ALAIN DE MONBRISON 非洲古美術 2, rue des Beaux-Arts/ GALERIE ARCANES 二十世紀傢俱 11, rue Bonaparte/ GALERIE CHASTEL-MARÉCHAL 1930 至 70 年代法國裝飾藝術 5 rue Bonaparte/ GALERIE DOWN TOWN 二十世紀傢俱 18, rue de Seine/ GALERIE EBERWEIN 埃及古美術 22, rue Jacob/ GALERIE FLAK 北美、太平洋及非洲古美術 8, rue des Beaux-Arts/ GALERIE KEVORKIAN 伊斯蘭及印度古美術 21, quai Malaquais/ GALERIE MAJESTIC - HUGUENIN JEAN-MICHEL 第一藝術 27, rue Guénégaud/ GALERIE MARCILHAC 二十世紀裝飾藝術 8, rue Bonaparte/ GALERIE MARTEL GREINER 兩次大戰間的雕塑 71 boulevard Raspail/ GALERIE MATHIVET 裝飾風藝術 6 rue Bonaparte/ GALERIE MEYER - OCEANIC & ESKIMO ART 太平洋及極地的古美術 17, rue des Beaux-Arts/ GALERIE MICHEL GIRAUD 二十世紀裝飾藝術 35-37, rue de Seine/ GALERIE MOTTE MASSELINK 古素描 12 rue Jacob/ GALERIE PAUL PROUTÉ 十六世紀起素描及版畫 74, rue de Seine/ GALERIE SAMARCANDE 各文明的上古藝術 13, rue des Saints-Pères/ GALERIE TANAKAYA 日本十六至二十世紀版畫 4, rue Saint-Sulpice/ GALERIE VALÉRIE LEVESQUE 亞洲古美術 3, rue des Saints-Pères/ GALERIE XAVIER EECKHOUT 二十世紀初動物雕塑 8 bis, rue Jacques-Callot/ JACQUES BARRERE SAS 遠東古美術 36, rue Mazarine/ JOUSSE ENTREPRISE 戰後傢俱 18, rue de Seine/ LIBRAIRIE CLAVREUIL 十三至十九世紀思想、旅遊、發明相關古書 19, rue de Tournon/ LUCAS RATTON 非洲古美術 11, rue Bonaparte/ PASCASSIO MANFREDI 東南亞古美術 11 rue Visconti/ SIBBEL-BRINKMANN KNUT-KATSURA 印度古美術 39 rue du Cherche-Midi/ VOYAGEURS & CURIEUX 太平洋古美術 2, rue Visconti/ YANN FERRANDIN 非洲、太平洋與北美古美術 33, rue de Seine/ 75007 ▶ A LA FACON DE VENISE 威尼斯玻璃 14, rue de Beaune/ BORDET Nicolas 十七至十九世紀傢俱 21, rue de Beaune/ BRIMO DE LAROUSSILHE 中世紀及文藝復興藝術 7, quai Voltaire/ DRAGESCO-CRAMOISAN 十七至二十世紀法國瓷器 13, rue de Beaune/ ETIENNE LEVY SA 十八世紀傢俱 42, rue de Varenne/ FRÉMONTIER ANTIQUAIRES 各時期傢俱 5, quai Voltaire/ Galerie Anne-Marie MONIN 十七至十九世紀美術 27, quai Voltaire/ GALERIE BERES 日本藝術及法國前衛藝術（十九及二十世紀）25 Quai Voltaire/ GALERIE CAPTIER 亞洲藝術 33, rue de Beaune/ GALERIE CHENEL 古羅馬雕刻 3, quai Voltaire/ GALERIE CHEVALIER 十六至十八世紀織毯 25 rue de Bourgogne/ GALERIE DELALANDE 航海與科學文物 35, rue de Lille/ GALERIE GABRIELA ET MATHIEU SISMANN 中世紀至十八世紀的雕塑 33 quai Voltaire/ GALERIE GILLES LINOSSIER 十八世紀法傢俱 11, quai Voltaire/ GALERIE RATTON-LADRIERE 十八及十九世紀歐洲雕刻 11, quai Voltaire/ GALERIE SANDRINE LADRIERE

上古到十八世紀雕刻 3 rue de l'Université 75007/ HAYEM François 十八世紀傢俱 13, rue du Bac 75007/ KUGEL 中世紀至十九世紀的銀器、傢俱、雕刻 25, quai Anatole-France/ LAROCHE Gabrielle 文藝復興傢俱及中世紀雕刻 12, rue de Beaune/ LEEGENHOEK Jacques 十七世紀繪畫 35, rue de Lille/ SALLOUM Maroun H. 個性店 17 bis, quai Voltaire/ VICHOT Philippe 十八世紀及十九世紀初的傢俱 37, rue de Lille/ 75008 ▶ A & R FLEURY 現代及戰後美術 36, avenue Matignon/ ART LINK 桌上藝術 94, rue du Faubourg Saint-Honoré/ ASIE ANTIQUE 東南亞古美術 52, rue du Colisée/ BERT Dominique 二十世紀繪畫 31, rue de Penthièvre/ COATALEM Éric 十七至二十世紀法國大師繪畫與雕刻 136, rue du Faubourg Saint-Honoré/ DAMIEN BOQUET ART 1860 至 1940 年代繪畫 4 avenue Hoche/ DIDIER AARON et Cie 十七至十九世紀各類頂級創作 152, boulevard Haussmann/ GALERIE ARY JAN 東方主義及美好時代的藝術 32, avenue Marceau/ GALERIE BRAME & LORENCEAU 印象派及現代藝術 68, boulevard Malesherbes/ GALERIE DE SOUZY 二十世紀巴黎畫派 98, rue du Faubourg Saint-Honoré/ GALERIE DE LA PRÉSIDENCE 十九世紀末及二十世紀繪畫 90 rue du Faubourg Saint-Honoré/ GALERIE DIL 二十世紀藝術大師 86, rue du Faubourg Saint-Honoré/ GALERIE FLEURY 野獸派及立體派 36 avenue Matignon/ GALERIE FLORENCE DE VOLDERE 十七世紀比利時大師 34 avenue Matignon/ GALERIE FRANÇOIS LÉAGE 十八世紀頂級傢俱 178, rue du Faubourg Saint-Honoré/ GALERIE GISMONDI 十七與十八世紀傢俱 20, rue Royale/ GALERIE HADJER 現代藝術、織毯 102, rue du Faubourg Saint-Honoré/ GALERIE HOPKINS 印象派與現代主義 2, avenue Matignon/ GALERIE MERMOZ 前哥倫布時代藝術 6, RUE DU CIRQUE/ GALERIE MESSINE 印象派及戰後繪畫 4 avenue de Messine/ GALERIE MONTANARI 古畫框 8, rue de Miromesnil/ GALERIE NICOLAS BOURRIAUD 十九及二十世紀雕塑與青銅器 205, rue du Faubourg-Saint-Honoré/ HELENE BAILLY GALLERY 印象派及現代美術 71, rue du Faubourg Saint-Honoré/ IZARN Pascal 十七至十九世紀初的鐘 126, rue du Faubourg Saint-Honoré/ KRAEMER & Cie 十八世紀頂級傢俱與藝術品 43, rue de Monceau/ LIBRAIRIE LARDANCHET 古書、手寫稿 100, rue du Faubourg Saint-Honoré/ RAMPAL Jean-Jacques 古小提琴 11 bis, rue Portalis/ SARTI Giovanni 文藝復興前義大利繪畫 137, rue du Faubourg Saint-Honoré/ STEINITZ 十七至十九世紀歐洲裝飾藝術 6, rue Royale/ TOBOGAN ANTIQUES 十九世紀下前的傢俱與文物 14, avenue Matignon/ UNIVERS DU BRONZE 十九至二十一世紀雕刻 27-29, rue de Penthièvre/ 75009 ▶ BÜRGI Camille 十七及十八世紀傢俱 3, rue Rossini/ CASTIGLIONE Ste 古珠寶首飾 9, rue Buffault/ DEROYAN Armand 中世紀至 1970 年代各文明的織品藝術 13, rue Drouot/ DU LAC FINE ART 十九及二十世紀繪畫 4 cité Malesherbes/ FRANCE CRUÈGE DE FORCEVILLE 二十世紀裝飾藝術 2, rue Rossini/ GALERIE CANESSO 文藝復興及巴洛克繪畫 26, rue Laffitte/ GALERIE TARANTINO 十六到十八世紀義大利藝術 38, rue Saint-Georges/ GALERIE TOURBILLON 十九與二十世紀雕塑、新藝術、慕夏 15 rue Drouot/ LIBRAIRIE R. CHAMONAL 四代古書店 5, rue Drouot/ Palais Royal 古首飾與小珍品 5, rue Drouot/ 75011 ▶ GALERIE PATRICK SEGUIN 二十世紀傢俱 5, rue des Taillandiers/ 75015 ▶ GALERIE JABERT 古地毯與織毯 Village Suisse, grande allée, n° 90-91/ LA FILLE DU PIRATE 航海相關 Le village suisse 78 avenue de Suffren/ 75016 ▶ BALIAN 鐘錶與珠寶 81, avenue Foch/ 75017 ▶ GALERIE CHRISTOPHE HIOCO 佛教藝術 7, rue de Phalsbourg/ 92200 Neuilly-sur-Seine ▶ GALERIE JACQUES OLLIER 歐洲及法國頂傢俱 38, rue des Poissonniers/ 92400 Courbevoie ▶ CROISSY Bernard 古兵器 193, rue Armand-Silvestre/ 93400 Saint-Ouen ▶ SEGOURA Marc 十八至二十世紀繪畫 Marché Biron, allée 1, galerie n° 17/ EMMANUEL REDON Silver Fine Art 十九及二十世紀歐洲銀器 Marché Biron - galerie n° 6/ GALERIE DIXIMUS WILLIAM 十九世紀繪畫、肖像畫及風俗畫 Allée 1 - galerie n° 37/ 78000 Versailles ▶ GALERIE PELLAT DE VILLEDON 十七及十八世紀傢俱 1, 2 & 6 rue du Bailliage

拍賣場

Ader 3, rue Favart 75002/ Alde 1 rue de Fleurus, 75006/ Christie's Paris 9 Avenue Matignon, 75008/ Sotheby's Paris 76 Rue du Faubourg Saint-Honoré, 75008/ Artcurial 7, rond-point des Champs-Élysées, 75008/ Tajan 37, rue des Mathurins, 75008/ Hôtel Drouot 9, rue Drouot, 75009/ Eve 9, rue Milton, 75009/ Millon Paris 5 avenue d'Eylau, 75116 + 19 rue de la Grange-Batelière, 75009/ Osenat 9-11, rue royale, 77300 FONTAINEBLEAU + 13, avenue de Saint-Cloud 78000 Versailles/ Saint Germain en Laye Enchères 13 Rue Thiers, 78100 Saint Germain en Laye/ Enchères Maisons-Laffitte 29 bis, rue de Paris, 78 600 Maisons-Laffitte/ Aguttes 164 bis Avenue Charles de Gaulle, 92200 Neuilly-sur-Seine

國家圖書館出版品預行編目(CIP)資料

呼吸巴黎：典藏古美術讓法國成為日常/魏聰洲, 蔡潔妮作. -- 初版. -- [新北市]：左岸文化出版：遠足文化事業股份有限公司
發行, 2021.07
　面；　公分
ISBN 978-986-06016-4-0(平裝)
1.收藏品 2.文集

999.2　　　　　　　　　　　　　　　　　　　　　　　　　　　　　　　　　　　110003492

特別聲明：
有關本書中的言論內容，不代表本公司／出版集團的立場及意見，由筆者自行承擔文責

 遠足文化　　 讀者回函　　 伏爾泰藝文沙龍Line官方帳號

呼吸 巴黎 典藏古美術讓法國成為日常

作者・魏聰洲、蔡潔妮｜攝影・馬赫起南｜責任編輯・龍傑娣｜美術設計・林宜賢｜出版・左岸文化　第二編輯部｜社
長・郭重興｜總編輯・龍傑娣｜發行人兼出版總監・曾大福｜發行・遠足文化事業股份有限公司｜電話・02-22181417｜傳
真・02-22188057｜客服專線・0800-221-029｜E-Mail・service@bookrep.com.tw｜官方網站・http://www.bookrep.com.tw｜法律
顧問・華洋國際專利商標事務所蘇文生律師｜印刷・凱林彩印股份有限公司｜初版・2021年7月14日｜初版二刷・2021年9月
｜定價・750元｜ISBN・978-986-06016-4-0｜版權所有・翻印必究｜本書如有缺頁、破損、裝訂錯誤請寄回更換